好学又好教　　无师也可通

我在书法教学的课堂上，或者是和爱好书法的朋友交流的时候，常常听到他们提出这样的问题："初学书法，选择什么样的范本好？"

这个问题确实提得很好。初学书法，选择范本很重要。范本是联系教和学的桥梁。中国并不缺乏字帖，缺之的是一本好学又好教、无师也可通的好范本。目前使用的各类范本都有一定程度的美中不足。教师不容易教，学生不容易学。加上现代社会生活节奏加快，信息爆炸，学生要学的科目越来越多，功课的量越来越大，加上升学考试的压力仍然非常大，学生学习书法就不能像古人那样投入大量的时间和精力来训练。但是，书法又是一门非常强调训练的学科，它有非常强的实践性。"写字写字"，就突出一个"写"字。怎么来解决这个矛盾呢？我想首先要做的一条就是字帖的改革，这个范本应该既好学，又好教，甚至没有教师指导，学生也能自学下去，无师自通，能使学生用更短的时间掌握学习书法的方法，把字写得工整、规范、美观，以腾出更多的时间来学习其他学科的知识。这是我们编写这套"书法大字谱"丛书的第一个原因。

第二，目前许多字帖，范本缺乏系统性，不配套，给教师对书法的整体把握和选择带来了诸多不便。再加上历史的原因，现在的许多教师没能学好书法，如果范本不合适，则更不知如何去指导学生，"以其昏昏，使人昭昭"，那是不行的，最后干脆拿写字课去搞其他科目去了。家长或学生购买缺乏系统性的范本时，有的内容重复了，造成了浪费，但其他需要的内容却未包含，造成遗憾。

第三，现在许多字帖、范本的字迹太小，学生不易观察，教师或家长讲解时也不好分析，买了字迹太小的范本，对初学书法的朋友帮助并不大。最新的书法教学研究表明，学习书法先学大字，后学中字和小字，其进步效果更加显著。有鉴于此，我们出版了这套"书法大字谱"丛书，希望能对这种状况的改变有所帮助。

该书在编辑上有如下特点：

首先，它的实用性强，符合初学书法者的需要，使用方便。编写这套字谱的作者都是长期从事书法教学的教师，他们不仅是勤奋的书法家，创作有成，更重要的，是他们有丰富的书法教学经验，能从书法教学的实际出发，博采众长，能切合学生学习书法的实际分析讲解，有针对性，对症下药。他们分析语言中肯，简明扼要，通俗易懂，他们告诉你学习书法的难点在哪里，容易忽略的地方又在哪里。如何克服困难，如何改进缺点。这样有的放矢，会使初学书法的朋友得到启迪，大有收获。

其次，该书在编排上注意循序渐进，深入浅出，简明扼要，易学易教。例如在《颜勤礼碑》这册字谱里，基本笔画练习部分先讲横画，次讲竖画，一横一竖合起来就是"十"字，接下来讲撇画，

加上一短撇，就是"千"字。在有了横竖的基础上，加上一长撇，就是"在"字或者"左"字。"片"字是横竖的基础上加一竖撇。这样一环紧扣一环，一步推进一步，逻辑性强。在具体的学习上，从易到难，从简到繁，特别适合初学书法的朋友，就连幼儿园的小朋友也会喜欢这样循序渐进的教学方法的。在其他字谱里，我们也是按照这样的原则来编排的。

再次，该书的编排是纵线与横线有机结合，内容更加充实。一般的范本都是单线结构，即只注意纵线的安排，先从笔画开始，次到偏旁和结构，最后讲章法。但在书法教学实践中，我们发现许多优秀的书法教师都是笔画和结构合起来讲的，即在讲一个基本笔画时，举出该笔画在字中的位置，该长还是该短，该重还是该轻，该直还是该曲，等等，使纵线和横线有机地结合在一起，使初学书法的朋友在初次接触到笔画时，也有了结构的印象。因为汉字是一个有机的整体，笔画和结构有着非常密切的关系，我们在教学时往往把笔画、偏旁、结构分开来讲，这只是为了教学的方便而已，实际上它们是很难截然分开的，特别是在行草书里，这个问题更显重要。赵孟頫说过一句话："用笔千古不易，结字因时而异。"其实这并不全面，用笔并非千古不易，结字也不仅因时而异，而且因笔画的变异而变异，导致千百年来大量书法作品的不同面目、不同风格争奇斗艳。表面上看来是结构，其根本都是在用笔。颜真卿书法的用笔和宋徽宗书法的用笔迥然不同，和王铎、张瑞图书法的用笔也迥异。因此，我们把笔画和结构结合来分析，更符合书法艺术的真谛，更符合书法教学的实际。应该说，这是书法教学的一种新的尝试，一种新的突破。

这套"书法大字谱"丛书还有一个特点，它是以古代有名的书法家的一篇经典作品的字迹来分析讲解，既有一笔一画的分解，也有偏旁、结构和章法的整体把握，并将原帖放大翻成阳文，以便于观摩和欣赏。它以每一位书法家的一篇作品为一册，全套合起来，蔚为壮观。篆、隶、楷、行、草五体皆备，成为完美的组合。读者可以整套购买，从整体上把握，可以避免分散购买时的重复和浪费，又可以根据需要，单册购买，独立使用，方便了不同需求层次的读者。同时也希望由此得到教师、家长和广大书法爱好者的理解和支持。

由于我们的水平所限，本丛书一定存在这样或那样的不足，我们恳切期望得到识者的匡正，以便它更加完善，更加完美。

1997 年 2 月初稿
2017 年修订

目　录

第一章

一、书法基础知识 …………………………………………………………… 2

二、黄庭坚的行书艺术 ……………………………………………………… 3

第二章　基本笔画训练 ……………………………………………………… 4

第三章　偏旁部首训练 ……………………………………………………… 18

第四章　字形结构训练 ……………………………………………………… 33

第一章

一、书法基础知识

1. 书写工具

笔、墨、纸、砚是书法的基本工具,通称"文房四宝"。初学毛笔字的人对所用工具不必过分讲究,但也不要太劣,应以质量较好一点的为佳。

笔:毛笔中最重要的部分是笔头。笔头的用料和式样,都直接关系到书写的效果。

以毛笔的笔锋原料来分,毛笔可分为三大类:A.硬毫(兔毫、狼毫);B.软毫(羊毫、鸡毫);C.兼毫(就是以硬毫为柱、软毫为被,如"七紫三羊"、"五紫五羊"等各号,例如"白云"笔)。

以笔锋长短可分为:A.长锋;B.中锋;C.短锋。

以笔锋大小可分为大、中、小三种。再大一些还有揸笔、联笔、屏笔。

毛笔质量的优与劣,主要看笔锋。以达到"尖、齐、圆、健"四个条件为优。尖:指毛有锋,合之如锥。齐:指毛纯,笔锋的锋尖打开后呈齐头扁刷状。圆:指笔头成正圆锥形,不偏不斜。健:指笔心有柱,顿按提收时毛的弹性好。

初学者选择毛笔,一般以字的大小来选择笔锋大小。选笔时应以杆正而不歪斜为佳。

一支毛笔如保护得法,可以延长它的寿命,保护毛笔应注意:用笔时应将笔头完全泡开,用完后洗净,笔尖向下悬挂。

墨:墨从品种来看,可分为三大类,即油烟、松烟和兼烟。

油烟墨用油烧成烟(主要是桐油、麻油或猪油等),再加入胶料、麝香、冰片等制成。

松烟墨用松树枝烧烟,再配以胶料、香料而成。

兼烟是取二者之长而弃二者之短。

油烟墨质纯,有光泽,适合绘画;松烟墨色深重,无光泽,适合写字。现市场上出售的墨汁,较好的有"中华墨汁"、"一得阁墨汁"。作为初学者来说一般的书写训练,用市场上的一般墨就可以了。书写时,如果感到墨汁稠而胶重,拖不开笔,可加点水调和,但不能往墨汁瓶加水,否则墨汁会发臭,每次练完字后,把剩余墨洗掉并且将砚台洗净。

纸:主要的书画用纸是宣纸。宣纸又分生宣和熟宣两种。生宣吸水性强,受墨容易渗化,适宜书写毛笔字和中国写意画;熟宣是生宣加矾制成,质硬而不易吸水,适宜写小楷和画工笔画。

用宣纸书写效果虽好,但价格较贵,一般书写作品时才用。

初学毛笔字,最好用发黄的毛边纸、湘纸或高丽纸,因这几种纸性能和宣纸差不多,长期使用这几种纸练字,再用宣纸书写,容易掌握宣纸的性能。

砚:砚是磨墨和盛墨的器具。砚既有实用价值,又有艺术价值和文物价值,一块好的石砚,在书家眼里被视为珍物。米芾因爱砚癫狂而闻名于世。

目前,初学者练毛笔字最方便的是用一个小碟子。

练写毛笔字时,除笔、墨、纸、砚以外,还需有镇尺、笔架、毡子等工具。每次练习完以后,将笔砚洗干净,把笔锋收拢还原放在笔架上吊起来。

2. 写字姿势

正确的写字姿势不仅有益于身体健康,而且为学好书法提供基础。其要点有八个字:头正、身直、臂开、足安。

头正:头要端正,眼睛与纸保持一尺左右距离。

身直:身要正直端坐、直腰平肩。上身略向前倾,胸部与桌沿保持一拳左右距离。

臂开:右手执笔,左手按纸,两臂自然向左右撑开,两肩平而放松。

足安:两脚自然安稳地分开踏在地面上,分开与两臂同宽,不能交叉,不要叠放,如图①。

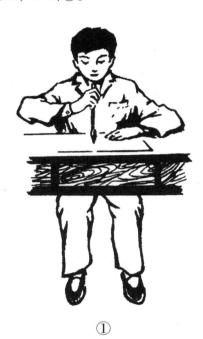

①

写较大的字,要站起来写,站写时,应做到头俯、腰直、臂张、足稳。

头俯:头端正略向前俯。

腰直:上身略向前倾时,腰板要注意挺直。

臂张:右手悬肘书写,左手要按住桌面,按稳进行书写。

足稳:两脚自然分开与臂同宽,把全身气息集中在毫端。

3. 执笔方法

要写好毛笔字,必须掌握正确执笔方法,古来书家的执笔方法是多种多样的,一般认为较正确的执笔方法是以唐代陆希声所传的五指执笔法。

按:指大拇指的指肚(最前端)紧贴笔管。

押:食指与大拇指相对夹持笔杆。

钩:中指第一、第二两节弯曲如钩地钩住笔杆。

格:无名指用指甲肉之际抵着笔杆。

抵:小指紧贴住无名指。

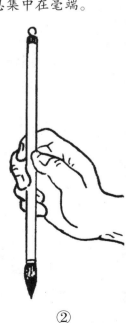

②

书写时注意要做到"指实、掌虚、管直、腕平"。

指实：五个手指都起到执笔作用。

掌虚：手指前紧贴笔杆，后面远离掌心，使掌心中间空虚，中间可伸入一个手指，小指、无名指不可碰到掌心。

管直：笔管要与纸面基本保持相对垂直（但运笔时，笔管是不能永远保持垂直的，可根据点画书写笔势，而随时稍微倾斜一些），如图②。

腕平：手掌竖得起，腕就平了。

一般写字时，腕悬离纸面才好灵活运转。执笔的高低根据书写字的大小决定，写小楷字执笔稍低，写中、大楷字执笔略高一些，写行、草执笔更高一点。

毛笔的笔头从根部到锋尖可分三部分，如图③，即笔根、笔肚、笔尖。运笔时，用笔尖部位着纸用墨，这样有力度感。如果下按过重，压过笔肚，甚至笔根，笔头就失去弹力，笔锋提按转折也不听使唤，达不到书写效果。

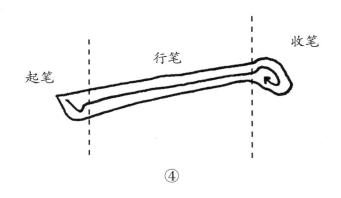

④

藏锋：指笔画起笔和收笔处锋尖不外露，藏在笔画之内。

逆锋：指落笔时，先向行笔相反的方向逆行，然后再往回行笔，有"欲右先左，欲下先上"之说。

露锋：指笔画中的笔锋外露。

中锋：指在行笔时笔锋始终是在笔道中间行走，而且锋尖的指向和笔画的走向相反。

侧锋：指笔画在起、行、收运笔过程中，笔锋在笔画一侧运行。但如果锋尖完全偏在笔画的边缘上，这叫"偏锋"，是一种病笔不能使用。

回锋：指在笔画的收笔时，笔锋向相反的方向空收。

4. 基本笔法

学好书法，用笔是关键。

每一点画，不论何种字体，都分起笔(落笔)、行笔、收笔三个部分，如图④。用笔的关键是"提按"二字。

按：铺毫行笔；提：是笔锋提至锋尖抵纸乃至离纸，以调整中锋，如图⑤。初学者如果对转弯处提笔掌握不好，可干脆将锋尖完全提出纸面，断成两笔来写，可逐步增加提按意识。

笔法有方笔、圆笔两种，也可方圆兼用。书写起来一般运用藏锋、露锋、逆锋、中锋、侧锋、转锋、回锋，提、按、顿、驻、挫、折、转等不同处理技法方可写出不同形态的笔画。

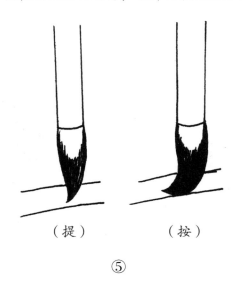

（提）　　　（按）

⑤

二、黄庭坚的行书艺术

黄庭坚，也称黄山谷、黄鲁直，是宋代著名的书法家、文学家。

宋代的书法被后人称为是"尚意"的书法，其中"宋四家"为书法史写下了光辉的一页。这"宋四家"便是苏东坡、黄庭坚、米芾、蔡襄，他们都以自己独特的书风在书坛赢得了一席之地，堪称宋代书法的代表。

黄庭坚的书法不仅能推陈出新，自立门户，又精于笔法，主张"高提笔，令腕随己左右"。对后人使用羊毫软笔作书，启示了有效的笔法，提供了宝贵的经验。黄庭坚学晋唐，但能自出己意，追求惊世骇俗，表现出强烈的个性特点，他的行书以纵代敛、以散寓整、以锐兼钝，都有违于晋唐法则，用笔锋利爽捷而富于弹性，这种意气风发的格调，和儒雅的晋唐书风大相径庭。看上去点画柔韧，却内含刚劲，虽然字形自然开朗，但中宫紧束，极富逸趣。其结体特别注重主笔的安排，力求通过突出主笔来增强字的形式感，揖让有致，收放得宜，往往是中宫收敛而四面开张，人称"辐射体"。运笔顿挫鲜明，节奏感强，极富变化。尤其可贵的是，黄庭坚功底很好，因此无论纸的优劣，均能使笔画线条圆润厚重，有很强的凝聚力，既兼顾到血肉丰满，又骨力十足。他说，"盖能书者有时乘兴，不择佳笔墨也"。

黄庭坚书法渊源主要出自颜真卿、怀素、杨凝式，而大字行书受《瘗鹤铭》的影响最深。曾自述"元祐间书，笔意痴钝，用笔多不到，晚入峡见长年（船夫）荡桨，乃悟笔法"，"用笔不知擒纵，故字中无笔耳"。晚岁"悟得笔法"后，法大进，字形如荡桨撑楫，四面开张。黄庭坚的字雄秀奇峻，风格独立，虽然很多字笔画很夸张，大胆地伸展，此为放，但并不是笔笔都放，字字都放，而是有放有收，擒纵自如。学黄字须注意这点，否则就会张牙舞爪，流于低俗。

后代的书论家、书家对黄庭坚推崇的很多，如明代的张丑就很崇拜他，并把自己的书室命为"尊黄室"，作诗云："八法师堪表，千秋赖切磋。"同时代的祝允明、文徵明，清代的郑板桥等，都受黄庭坚的影响很深。

传世的黄庭坚行书法帖有《松风阁诗》《黄州寒食诗跋》《为张大同书韩愈赠孟郊序后记》《经伏波神祠诗》《发愿文》等。这些帖字形都比较大，对现代人学行书都是比较好的范本。

黄庭坚运笔很注重提按顿挫，因此笔画线条变化无常，而毛病也由此而出现，他曾自言"二十年抖擞俗字不脱"。因此，学黄庭坚的行书在注意运笔的提按顿挫的同时，要尽力免除故作颤抖的习气。

第二章　基本笔画训练

一、横画

（一）长横

露锋起笔，稍顿后转锋向右，收笔直收驻笔即可。

"一"字的写法左低右高，书写时注意线条粗细的变化。"上"字呈三角形，竖画略偏右，末横长而粗，向右上角取势。

（二）短横

短横与长横相对而言，其特点是短而坚实。

"丘"字呈三角形，两竖画距离较近，使中宫收紧，末横左长右短，左低右高。"三"字呈三角形，上两横粗短结实，末横尽态舒展，且左低右高，左长右短，使其动感强烈。

（三）点横

即是以点代横，起笔直入，稍顿即收。点横一般出现在瘦长形的字里，需要伸竖缩横时才用。

"日"字呈瘦长形，左竖轻右竖重，点横与左竖相接，与右竖断开，使内部气脉流通。"月"字呈瘦长形，伸长竖画，收缩横画，注意横间距要相当。

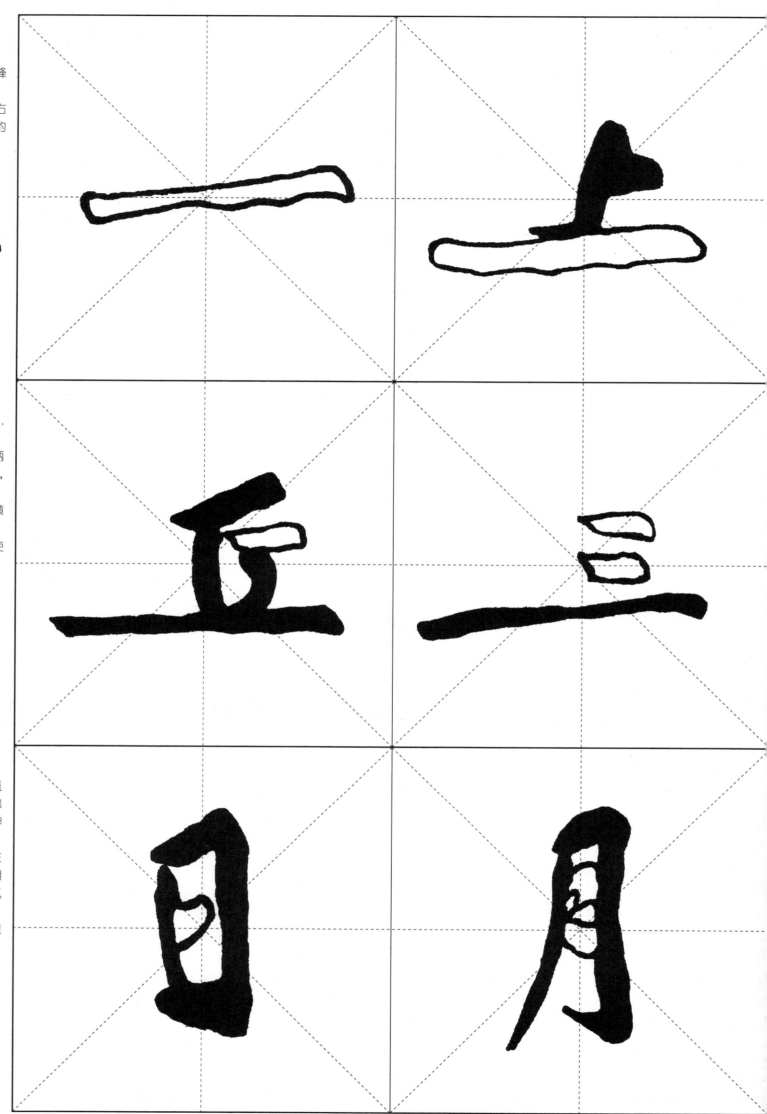

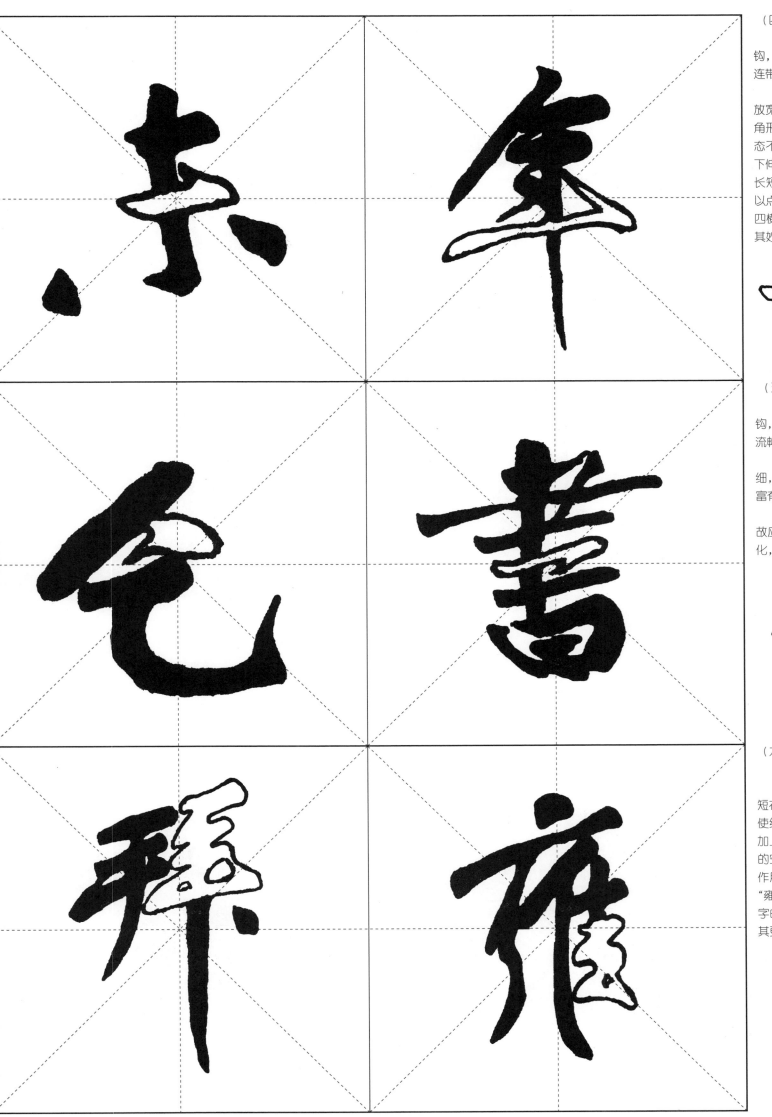

（四）启上横

横的尾端向左上连带出钩，与下一笔画呼应，增强连带性。

"未"字，下两点大胆放宽距离，使整个字形呈三角形，两横画粗短有力，意态不一。"年"字，竖画向下伸展，使字态修长，横画长短、形态不一，如第三横以点代表，且牵丝上启，第四横带钩上启，上下呼应，其妙无穷。

（五）启下横

横的尾部向左下连带出钩，与下一笔画呼应，增强流畅性。

"乞"字，笔画上粗下细，中宫紧结，竖弯钩圆而富有弹性，钩部锐利。

"书"字，横画较多，故应注意横的粗细长短的变化，且注意布白的均匀等。

（六）连写横

就是几个横一笔连写。

"拜"字左轻右重，左短右长，且左右间相互穿插，使结构紧密，最后在右下部加上一点，不仅弥补了右部的空白，且起到画龙点睛的作用，使其更加神气活现。"雍"字注意中宫收紧，"佳"字的横画有连有断，不仅使其更流畅，且更富节奏感。

二、竖画

（一）垂露竖

露锋起笔，可稍露尖角，收笔时稍驻即可。

"下"字呈三角形，横长竖短，注意结构紧凑。

"川"字呈横放的梯形，注意竖间距相等，使布白均匀。

（二）悬针竖

起笔与垂露竖相同，末端轻提收笔，一般是上收下伸，舒展字态。

"中"字，"口"字上宽下窄，呈扁状，偏于中竖的上方，使"中"字修长潇洒。

"纸"字上下关系紧凑，"巾"的中竖锋利有力，地位突出。

（三）短竖

直接入笔，粗壮坚实。

"知"字左窄右宽，左边一笔连写，流畅自然；右边"口"字上宽下窄，且左上角开口。"古"字伸横缩立，竖画粗短有力，"口"字上宽下窄。

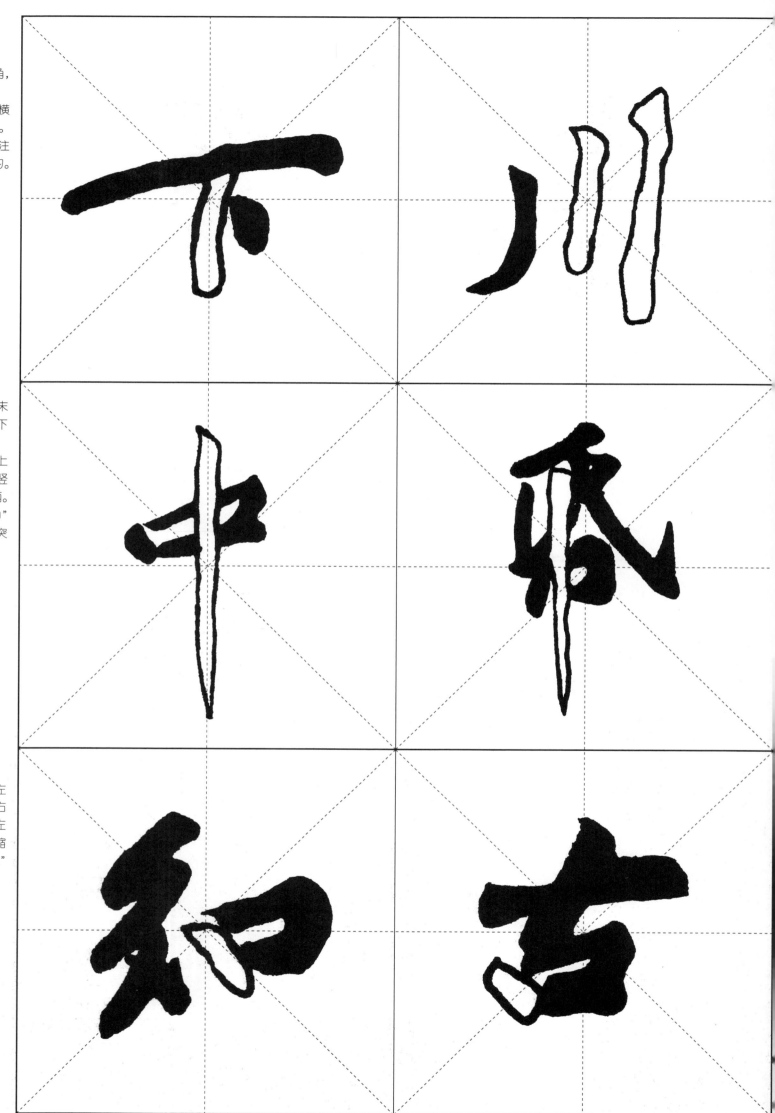

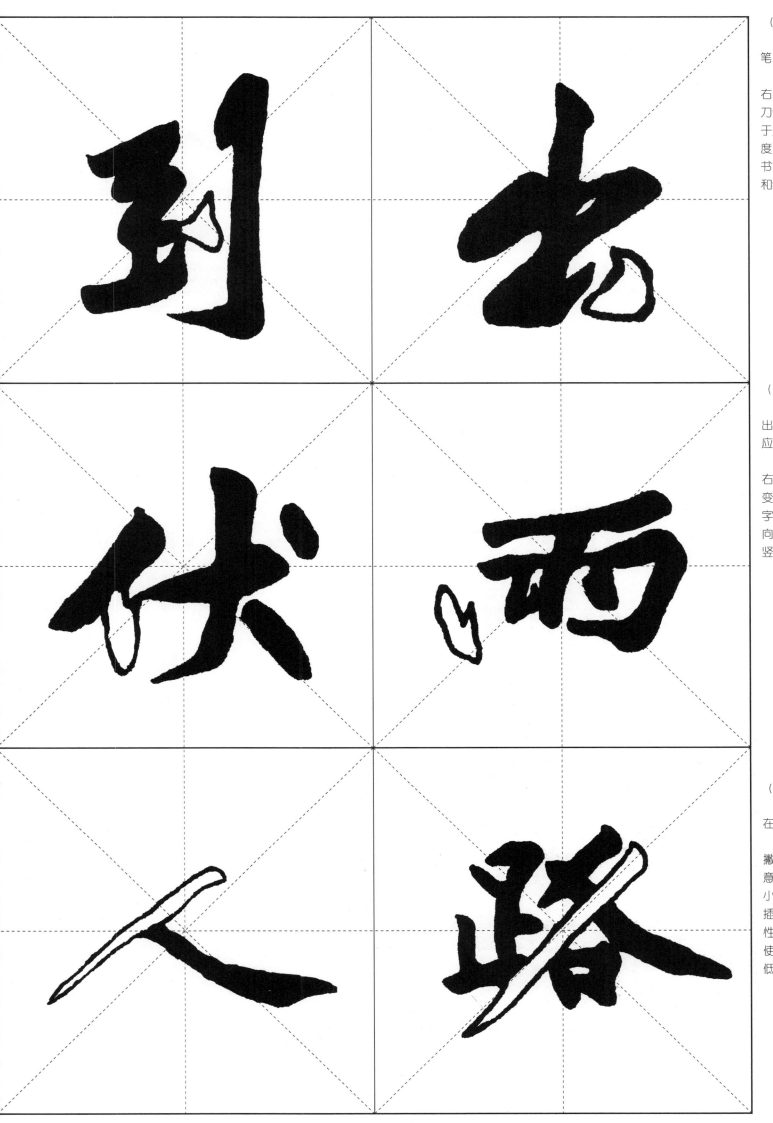

（四）点竖

以点代替竖画，直接入笔，稍顿即可。

"到"字左短右长，左右牵丝相连，关系密切；立刀旁以点代竖，既使字形富于变化，又加强了书写的速度。"出"字一笔连写而成，书写时注意线条的粗细变化和结构的紧凑性。

（五）启右竖

竖的尾部向右上方带钩出锋，目的是与下一笔画呼应，增强流畅性。

"伏"字左小右大，左右之间牵丝相连；"犬"字变捺为点，形态自然。"雨"字，伸横缩竖，呈扁状，且向右上方取势，注意左右两竖上宽下窄。

三、撇画

（一）长撇

其状长而直，一般用在以撇为主笔的字。

"人"字呈三角形，撇捺伸展，撇高捺低，注意撇捺对称。"路"字左小右大，左右之间互相穿插，加强左右之间的紧凑性，"各"字撇捺交叉伸展，使"口"字内收，注意撇低捺高。

短撇较直，粗短有力。
"文"字，以撇代点，与横连写，捺笔长伸，舒畅自然。
"白"字上宽下窄，里横以点代替，注意外框不要封死，使其气血畅通。

（三）竖撇

先竖后撇，上端直下端弯。

"周"字右上高，左下低，使其向右上方取势，注意外框不要太宽，以免过于松散。"背"字上宽下窄，"北"字的两竖较远，但不松散；"月"字的内两横偏上，使整个字中宫收紧。

（四）弧撇

弧撇比竖撇弯，呈弧形。

"大"字，三笔相交于一点，使其呈放射状。"炎"字上小下大，上"火"变捺为点，使其更富变化，灵活自然。

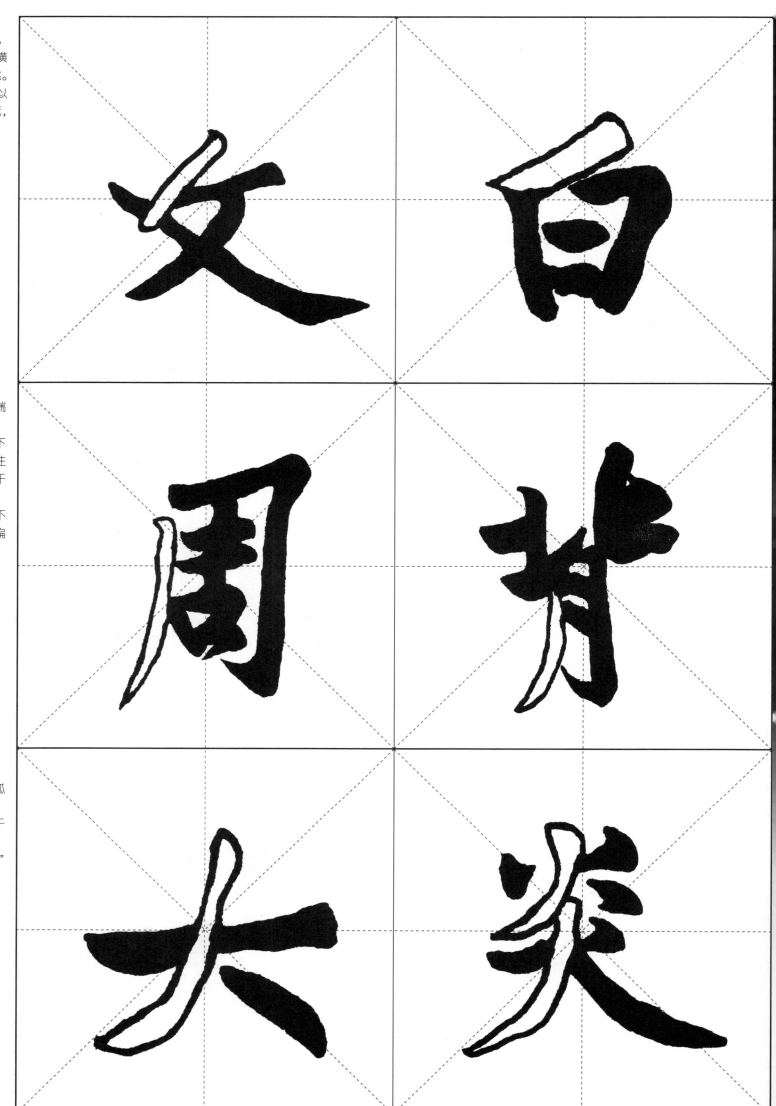

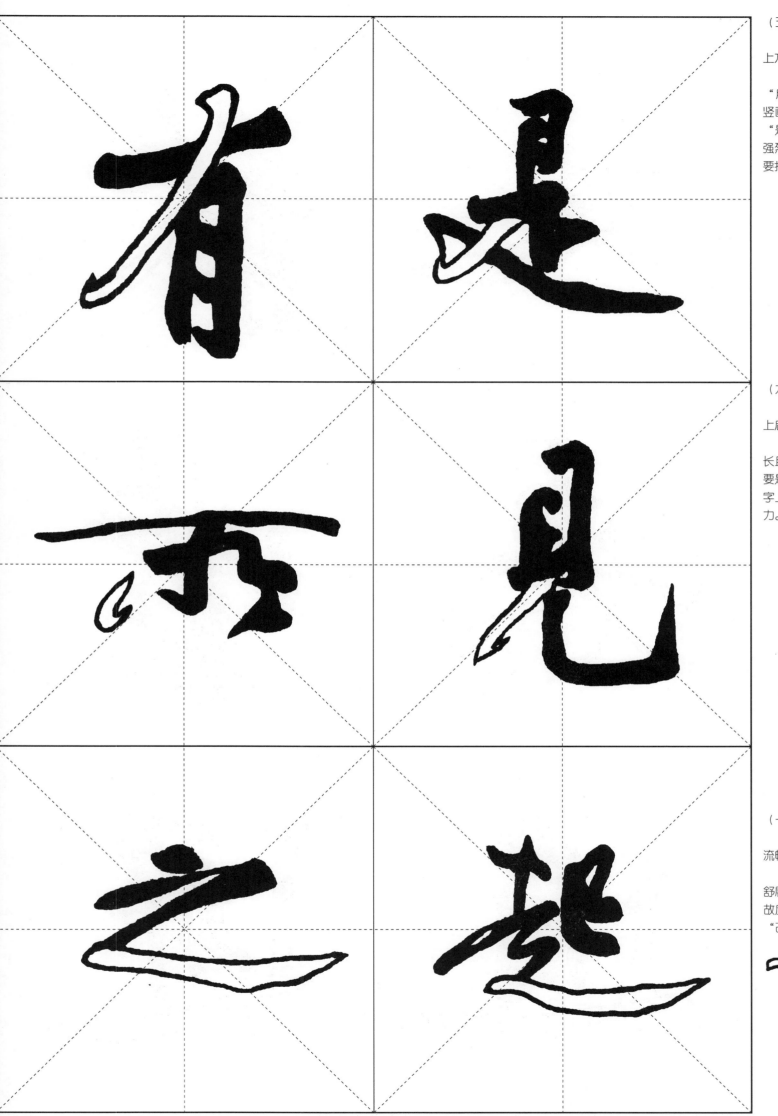

（五）带钩撇

撇的尾部带钩上提，与上方的笔画呼应。

"有"字形态修长，"月"字变横为点，伸长竖画，注意上部是左伸右收。"是"字，上小下大，对比强烈，注意下部的竖画一定要托住"日"字。

（六）反钩撇

撇的尾部向右上方出钩，上启。

"所"字呈扁形，首横长且弯，富有弹性，下部主要是注意左右对称。"见"字上窄下宽，竖弯钩粗壮有力。

四、捺画

（一）平捺

其法与楷法相同，但更流畅。

"之"字呈扁状，捺画舒展。"起"字是半包围结构，故应特别伸长捺画，以承载"己"字。

9

（二）直捺

其态较直，且锋芒锐利。

"又"字上窄下宽，注意三角框不要太宽，以免过于松散。"能"字左低右高，向右上取势，左右紧凑。

（三）反捺

露锋入笔，向右下方渐按行笔，收笔回锋，方法与长点一样。

"来"字，上窄下宽，首横和两点关系紧密，使中宫收紧，第二横的左端和竖的下端，还有撇和捺尽量伸展，使字形紧结而舒畅。"蒙"字，向右上方取势，秃宝盖左长右短，上两竖与下"豕"字对齐，使结构平稳。

（四）连捺

即是走之底，除点以外，一笔连写而成。

"适"字，此字的中间部分要写得紧凑，且处于走之底的正上方，注意左右的布白均等。"迁"字的结构与"适"字相同，都是中间紧外面松，使其疏密结合。

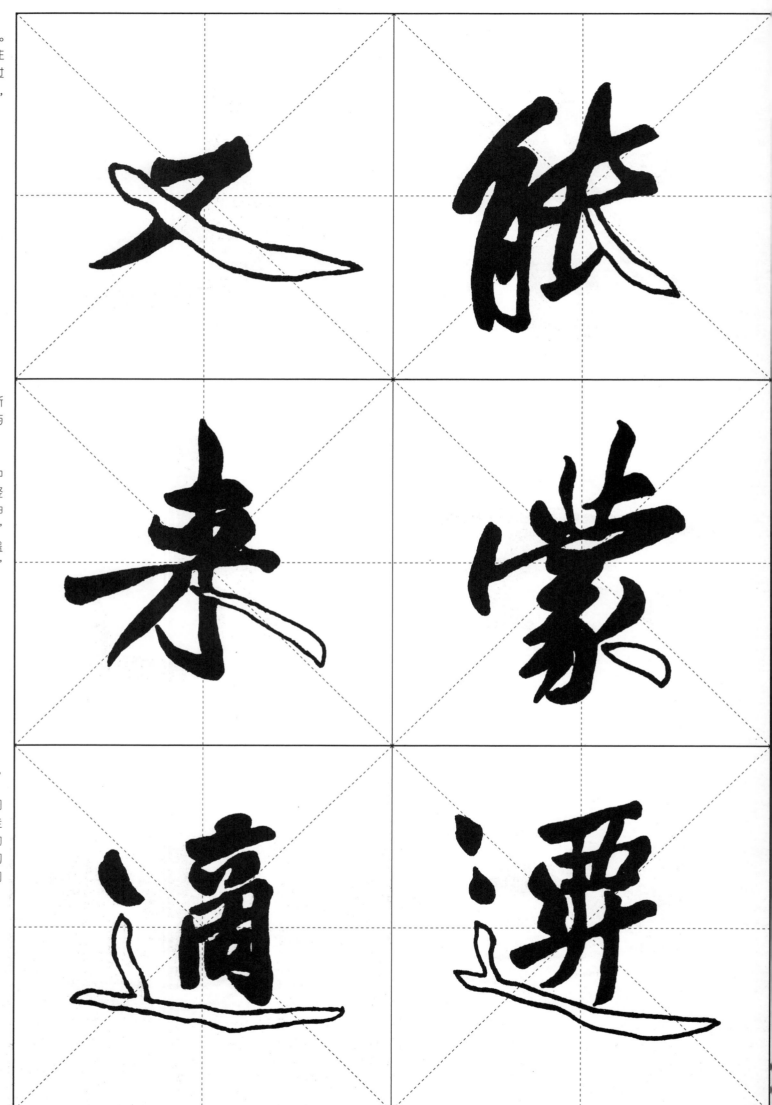

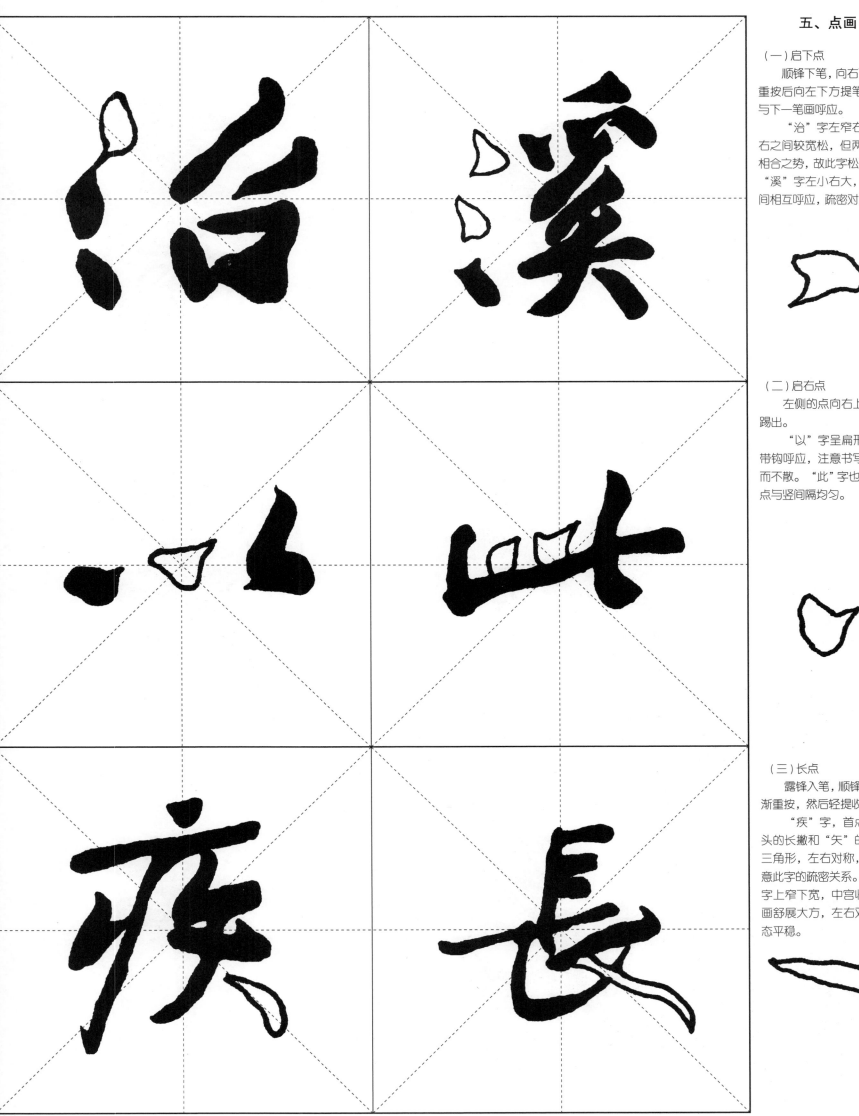

（一）启下点

顺锋下笔，向右下行笔，重按后向左下方提笔出锋，与下一笔画呼应。

"治"字左窄右宽，左右之间较宽松，但两部分呈相合之势，故此字松而不散。"溪"字左小右大，点画之间相互呼应，疏密对比强烈。

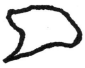

（二）启右点

左侧的点向右上方出锋踢出。

"以"字呈扁形，笔画带钩呼应，注意书写时要松而不散。"此"字也是扁形，点与竖间隔均匀。

（三）长点

露锋入笔，顺锋右下行，渐重按，然后轻提收笔。

"疾"字，首点、病字头的长撇和"矢"的长点呈三角形，左右对称，另外注意此字的疏密关系。"长"字上窄下宽，中宫收紧，捺画舒展大方，左右对称，字态平稳。

（四）平连点

平连点一般呈渐高之势，可连可断，富于变化，起伏多姿。

"亦"字呈三角形，平连点的形态要富于变化，相互呼应。"为"字结构平稳，注意下部四点不要偏低。

（五）上下点

上下排列的点可连可断，不连时要注意笔断意连。

"於"字左低右高，伸撇缩点，使字形向右上取势。"寒"字上宽下窄，两竖画要收紧，使中宫紧结，上下点往里收缩，撇低捺高，意态舒展。

（六）曾头点

左点用启右点，右点用撇点，左低右高。

"弟"字，横画较多，故横间距要均等，整个字形向右上取势，这是黄庭坚行书的普遍特点。"半"字上紧下松，悬针竖向下伸长，不仅使字态修长，而且使字形更具风姿，有亭亭玉立之势。

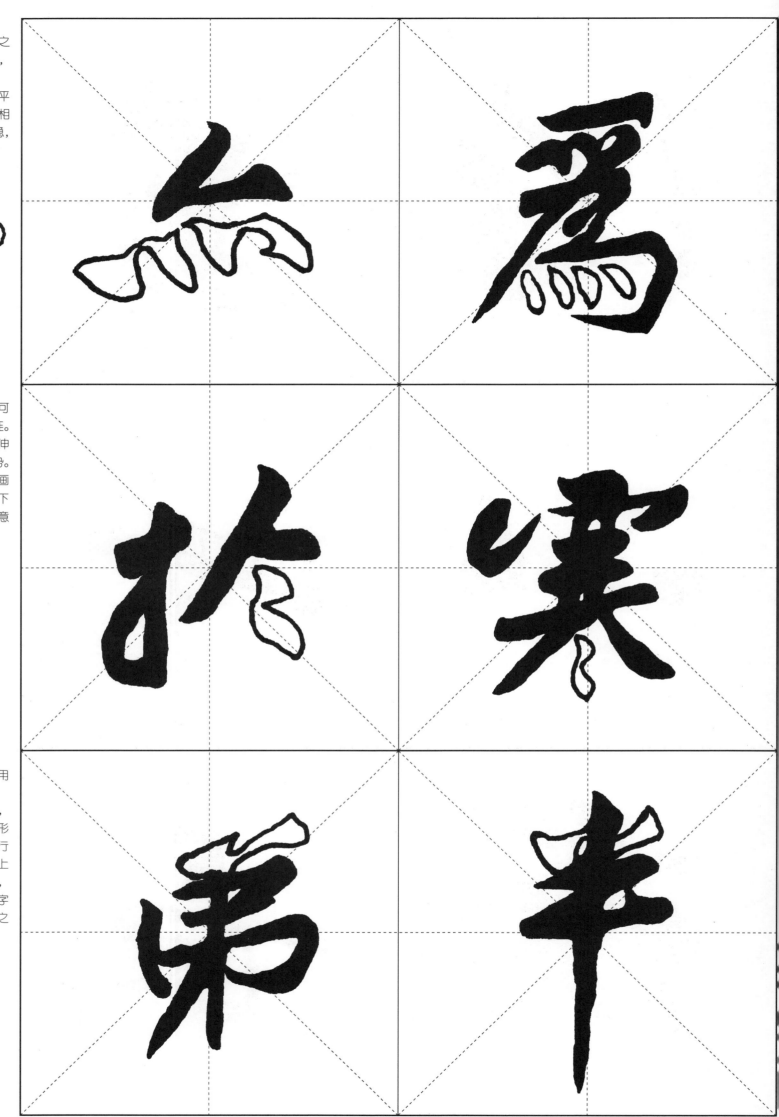

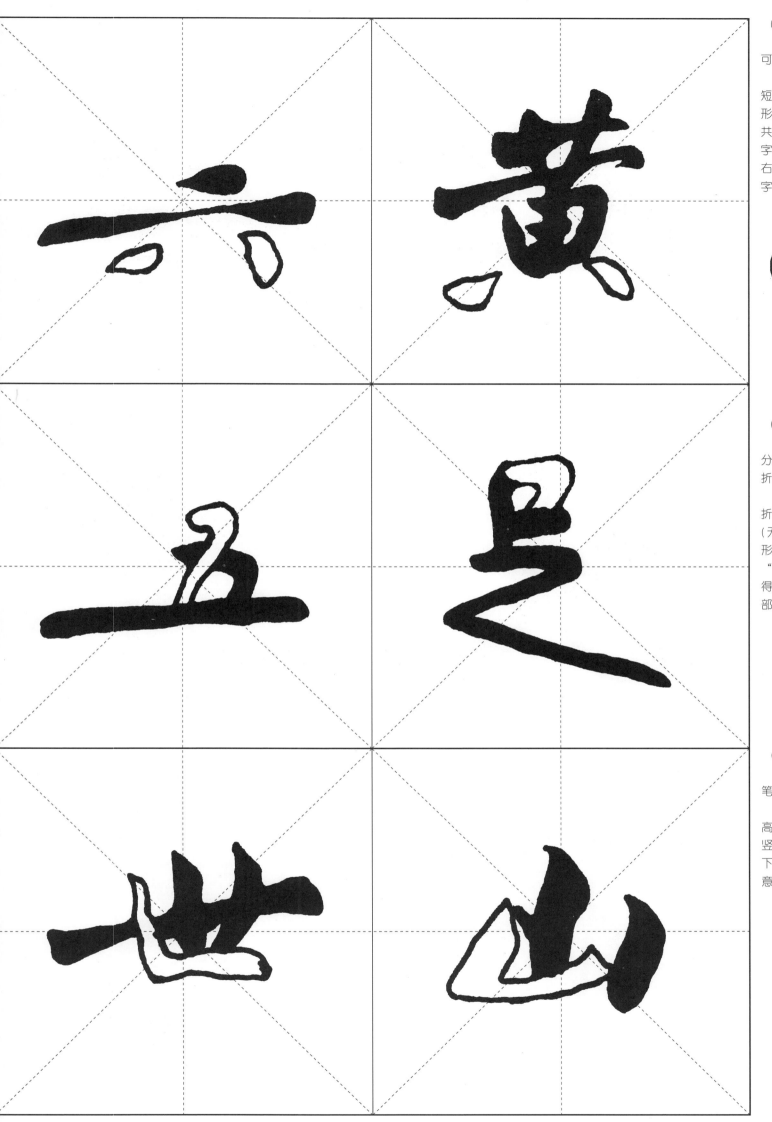

左侧点可写成撇点，也可写作启右点。

"六"字，横画左长右短，三个点画组成一个三角形，结构紧密。"黄"字，共字头的上开下合，"由"字也是上开下合，其脚点左右呼应，点的尖角撑住"由"字，使其结构牢固。

六、折画

（一）横折

横折有方折有圆折之分。方折是折处要略顿；圆折是折处圆转即可。

"五"字的第一折是方折（有棱角），第二折是圆折（无棱角），底横左长右短，形态大方。"足"上小下大，"口"的折画采用方折，显得棱角分明，厚重有力，下部借用草法，流畅自然。

（二）竖折

折处可顿笔也可不顿笔，但要自然得体。

"世"字，首横左低右高，竖画间隔均匀，左右两竖上开下合。"山"字上合下开，竖画短促有力，笔断意连。

13

（三）撇折

撇和点或和横一笔连写而成，故在不同的字，撇折的形态不一样。

"竹"字左低右高，左右相互呼应，使结构松中有紧，左右关系密切。"安"字中宫收紧，横画左长右短。

七、提画

（一）斜提

起笔略顿，向右上方提出，速度要明快。

"扶"字左窄右宽，左右之间互相穿插，牵丝相连，关系密切。"指"字左低右高，左右之间笔画连带，疏密有度。

（二）竖提

在竖的尾部向右上方带钩挑出，与下一笔画呼应或相连。

"不"字撇捺左右对称，撇低捺高，笔画有连有断，竖画略斜。"堪"字左窄右宽，左松右紧，但右边紧中有松，如"甚"的中间两横与左竖紧接，与右竖断，使其内部畅通，不至于窒闷。

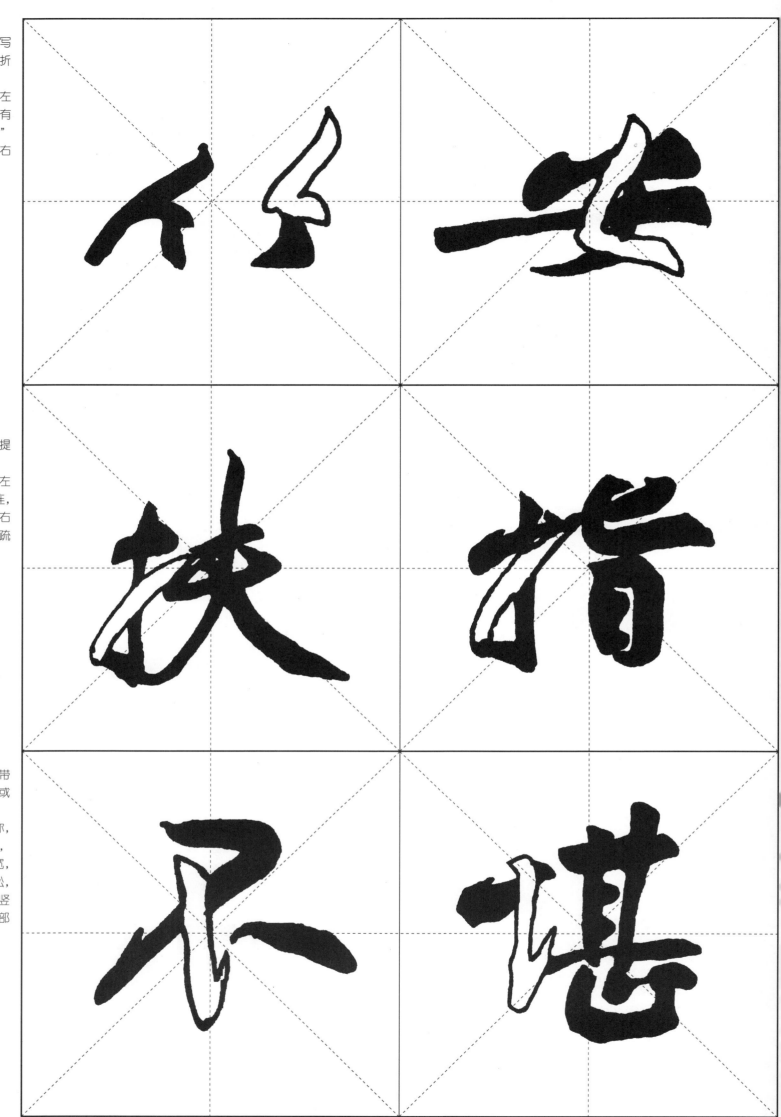

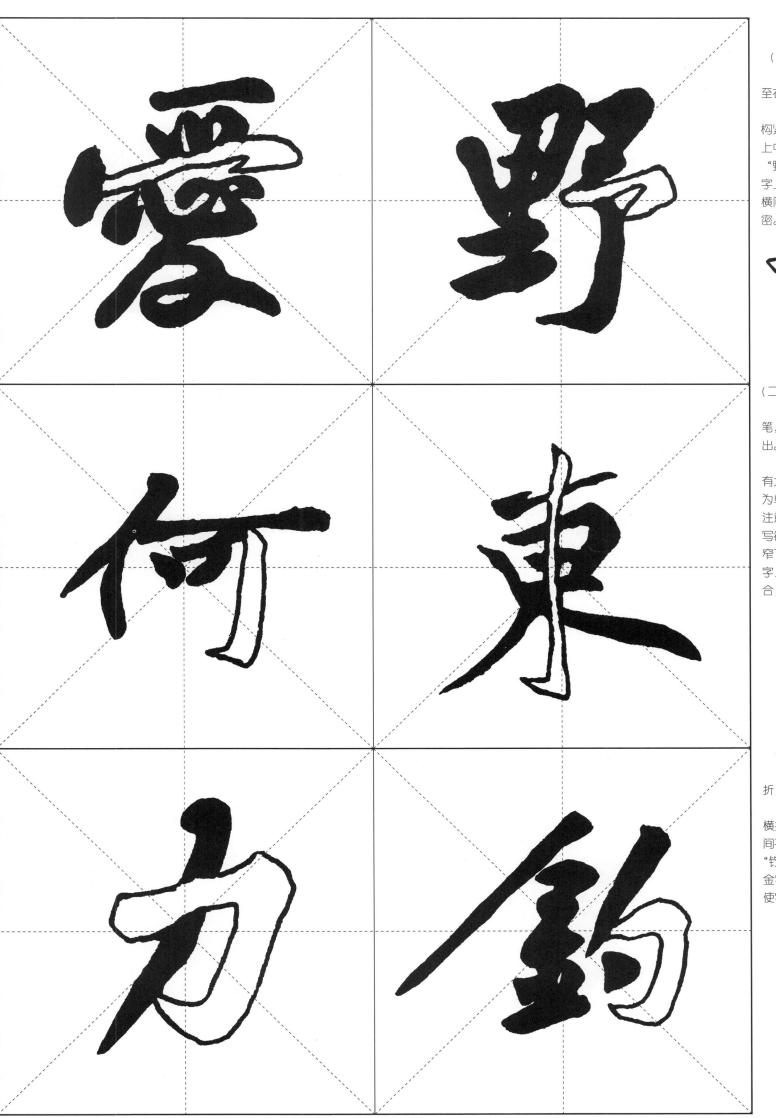

（一）横钩

露锋起笔，向右上行笔，至右端稍按后向左下出钩。

"爱"字，上中下结构紧密，平宝盖左伸右收，上中下对齐，使结构坚固。

"野"字，左右相当，"田"字上开下合，左上角开口，横间距要均匀，左右关系紧密。

（二）竖钩

露锋起笔，中锋向下行笔，至钩处稍驻即向左上挑出。

"何"字，字形外张，有大气浩然之势，主要是因为单人旁与竖钩左右合抱，注意"口"字偏上，竖钩要写得粗壮坚劲。"东"字上窄下宽，横画均分；"田"字上开下合，撇捺左右张合，使字态舒展。

（三）横折钩

横折钩的折处一般用方折，与钩部相得益彰。

"力"字是险中求稳，横折钩略倾斜，注意内部空间不要过空，以免流于松散。"钧"字左右相当，左紧右松，金字旁的首撇向左下伸展，使字形向右上取势。

15

（四）卧钩

露锋入笔，走圆弧势，尾部向左上钩出。

"心"字呈扁形，左点带钩启右，顺势写卧钩，再与后两点一笔连写，注意三点呈渐高之势。"意"字，形态瘦长，左低右高，上中下对齐，使结构坚固。

（五）竖弯钩

露锋起笔，中锋向下行笔，圆转向左，至钩处迅速向上钩出。

"光"字上窄下宽，长撇和竖弯钩坚实有力，故其结构牢固，松紧得法。"元"字的结构与"光"字基本相同，其两横的长短大小要有变化。

（六）背抛钩

露锋起笔，调成中锋向右上行笔，折笔后再向右下行，速度渐慢，至钩处向上挑起出锋。

"瓦"字上合下开，结构严谨，两点上平下斜，弯钩要坚实有力，突出其主笔的作用。"风"字上窄下宽，外框左轻右重，内部的空间布白分割要均匀。

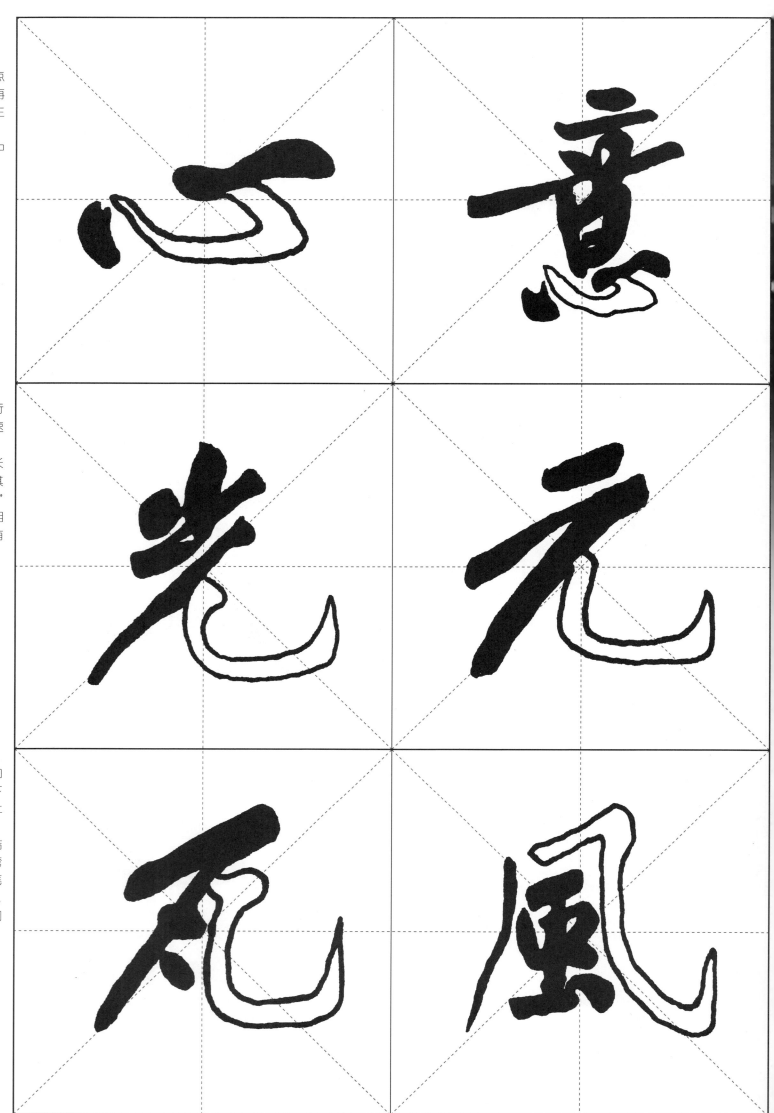

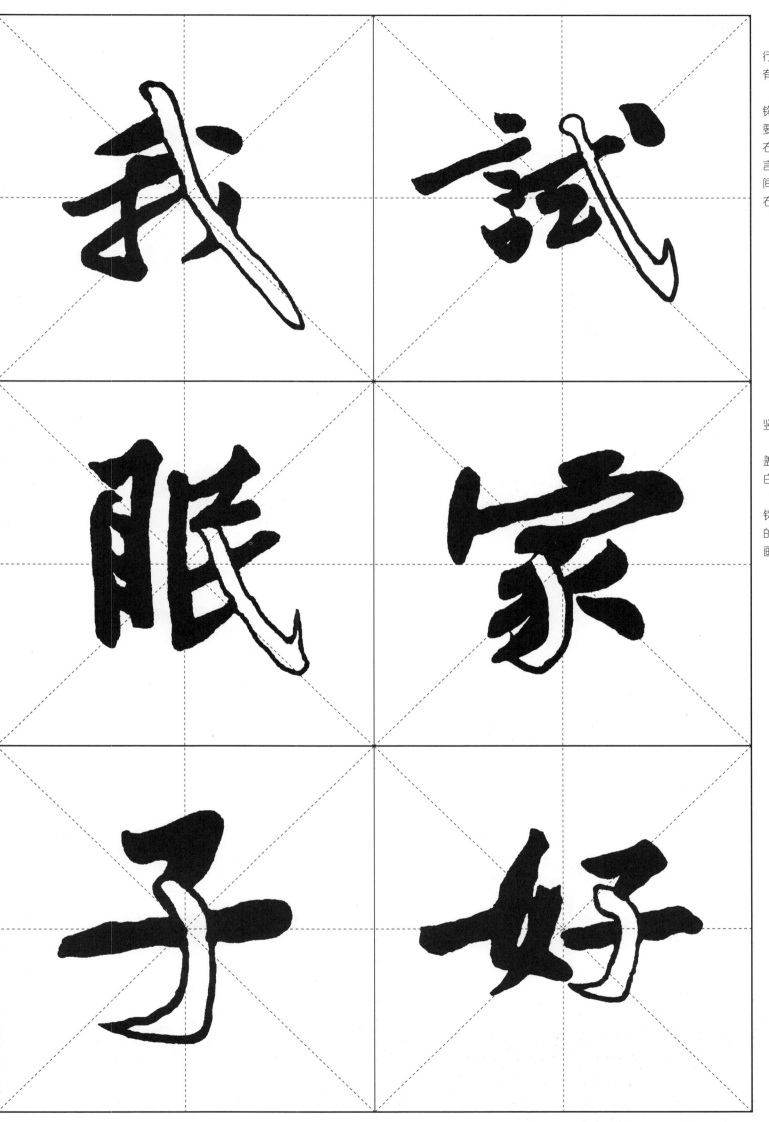

（七）斜钩

顺锋起笔，向右下中锋行笔，至钩处向右上挑出，有时不出钩。

"我"字左紧右松，斜钩要写得粗重有力些，并且要左右平衡。"试"字左窄右宽，为使左右平衡，伸长言字旁的首横，注意左右之间要紧密些。"眠"字左高右低，"民"字往左倾斜。

（八）弯钩

用笔与竖钩相同，只是竖画略弯。

"家"字上宽下窄，宝盖头左长右短，"豕"字布白均匀，字形向右上取势。"子"字首横宜短不宜长，钩部要坚实有力。"好"字的"女"字取斜势，整字笔画粗重，呈扁形。

一、字头

（一）宝盖头

宝盖头的上点一般略偏右；左侧点和横钩可连写，也可分写，但要求姿态灵动，横钩稍向上弯曲。

"字"字，上点与秃宝盖笔断意连，横钩左伸右收；下两横的第一横用点横，第二横用短横，都厚重有力，牵丝相连，灵动流畅；竖钩向下伸长，钩部略下垂，字态婀娜；注意上点与竖钩要上下对齐。"容"字的笔画左伸右缩，中宫收结，"口"字里藏，撇低捺高。

"宜"字，"且"的上部以点代横，中宫紧张，底横左长右短，整个字有收有放。"寓"字，注意横画之间的距离均等，横折用方折，上点与"禺"对齐。

（二）常字头

先写中竖，再写左右点，要相呼应，有时连写，有时笔断意连，常字头要写得宽松些。

"常"字盖头宽大，底竖伸长，故此字显得大方而飘逸；书写时注意上中下对齐和横间距均等。"堂"字形体较方正，主要注意上下对齐和横间距均等，使布白均匀。

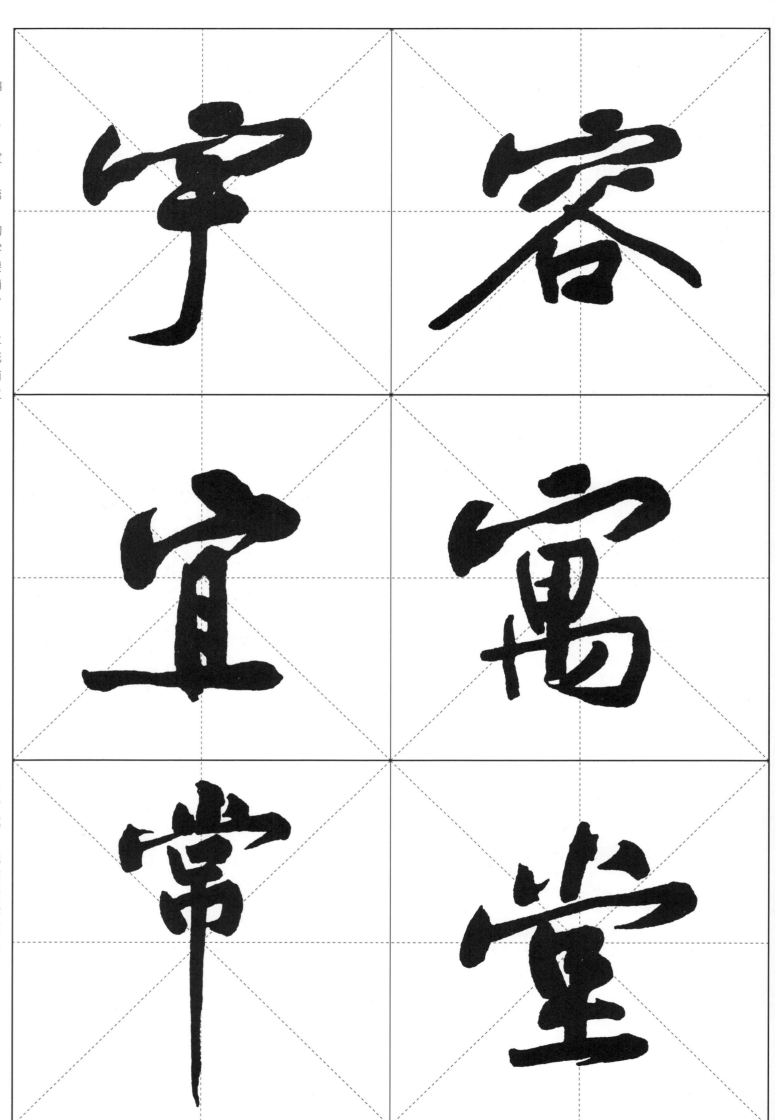

（三）尸字头

尸字头要伸展撇画，收缩横和竖，折处用方折。

"屠"字，横画较多，故横距要相当，另外注意上下对齐。"尾"字，横距相当，竖弯（省钩）与长撇左右对称。

（四）草字头

先写横，再写启右点，后写点撇，左低右高。

"葛"字，形态瘦长，横距相等，上下对齐，折处方圆兼施。"荆"字，字体倾斜，向右上方取势，动感强烈。

（五）人字头

撇低捺高，撇轻捺重，撇捺皆呈伸势，宛如人把双手张开，大方自然。

"舍"字，注意横与横的距离均等，顶部和下部对齐，"口"字上开下合，左上角开口。"余"字的结构与"舍"字相同，但下两点要左呼右应，左右对称。

（六）竹字头
竹字头左边低，右边高，左右之间用钩挑呼应，左右形态各不相同。

"符"字上宽下窄，故"付"字的两竖不宜太宽，使中宫收紧。"笔"字横画较多，应注意横间距相等。这也是书法里的普遍规律；另外中竖向下尽情伸展，使字态险中有稳。

"篆"字的笔画连断结合，下部要注意左右对称。"策"字的中宫要收紧（即"朿"的横竖交叉处），撇捺伸展，使字体有收有放，不至于呆板拘束。

"篁"字是瘦长形，注意横间距均等，上中下对齐，"白"字上开下合。"筋"字左紧右松，笔画连带，生动自如。

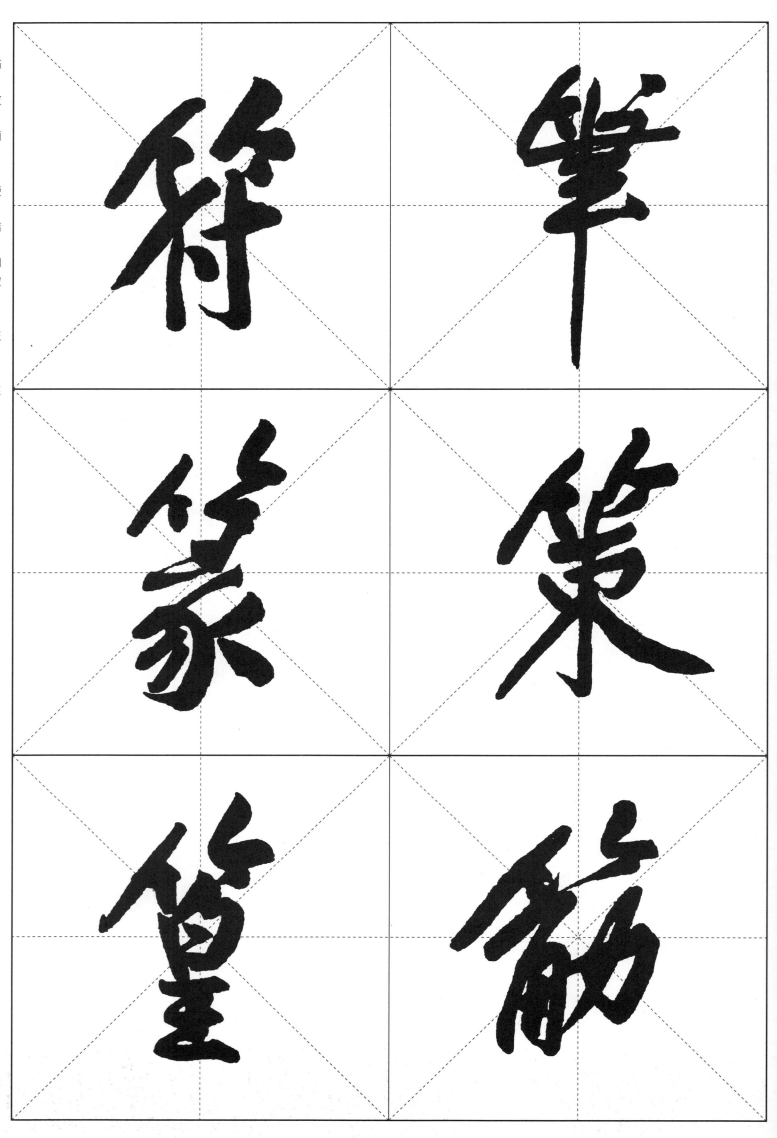

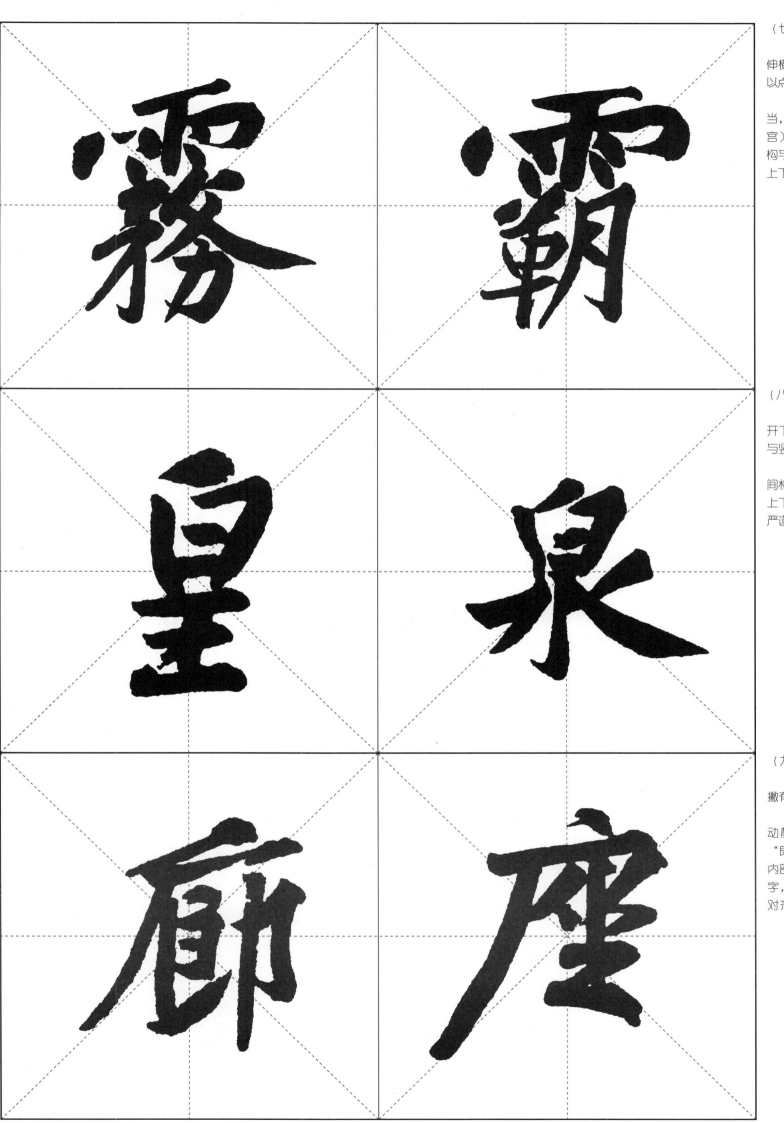

（七）雨字头

　　"雨"字作字头时，要伸横缩竖，写成扁形，左竖以点代替，横画是左低右高。

　　"雾"字，上下宽窄相当，要注意三部分相交处（中宫）要紧凑。"霸"字的结构与"雾"字相同，要注意上下对齐，左右平衡。

（八）白字头

　　撇用短撇，"日"字上开下合，左上角开口，里横与竖有连有断。

　　"皇"字呈瘦长形，横间相等，上下对齐。"泉"字，上下对齐，左右对称，中宫严谨。

（九）广字头

　　上点斜、卧皆可，横和撇有时连写，有时分写。

　　"廊"字，左低右高，动静结合，广字头的点与"郎"字的中间对齐，注意内部空间分布要均匀。"座"字，上点与"坐"的中竖对齐，布白均匀。

二、字底

（一）心字底

心字底的形态与楷法基本相同，但笔画可连可断，比楷法更为灵活自由。

"怨"字上下相当，字体左低右高。"愁"字，左伸右收，字体向左下角倾斜，注意，心字底的点是左低右高。

"恩"字上窄下宽，"因"字为包围结构，故其框宜窄不宜宽，以免太松散。"意"字呈瘦长形，上中下对齐，心字底笔画连带。

（二）贝字底

贝字底的写法与楷法相当，下两点的距离比"目"字略宽，左点用点撇。

"贫"字上宽下窄，上下对齐，结构严谨。"贵"字上下对齐，横距均匀，"口"字上开下合，第三横左长右短。

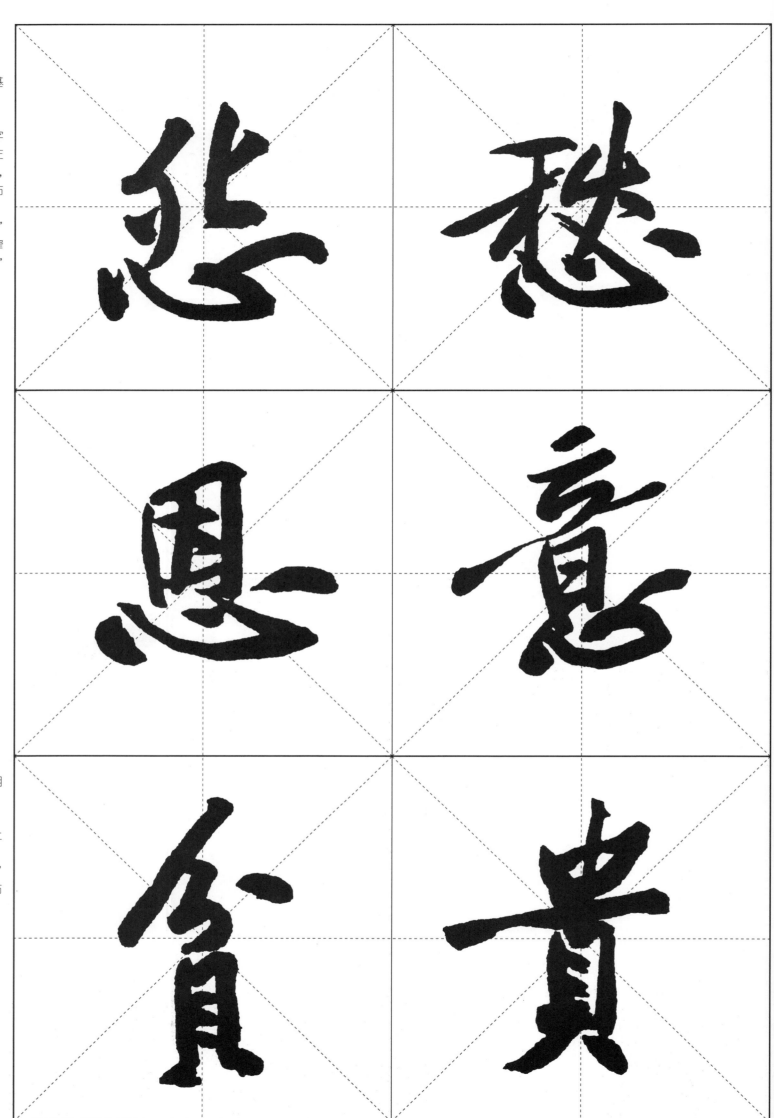

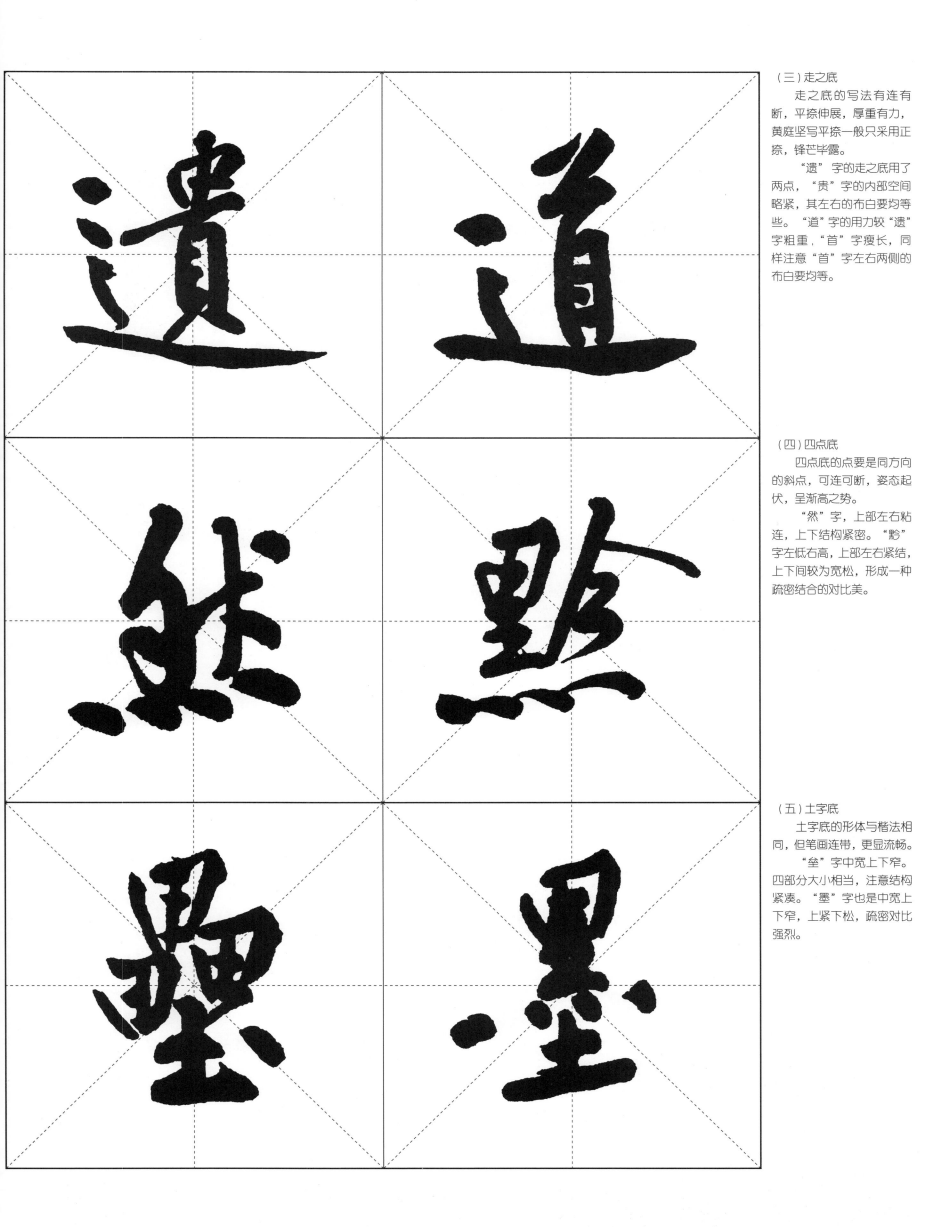

（三）走之底

走之底的写法有连有断，平捺伸展，厚重有力，黄庭坚写平捺一般只采用正捺，锋芒毕露。

"遗"字的走之底用了两点，"贵"字的内部空间略紧，其左右的布白要均等些。"道"字的用力较"遗"字粗重，"首"字瘦长，同样注意"首"字左右两侧的布白要均等。

（四）四点底

四点底的点要是同方向的斜点，可连可断，姿态起伏，呈渐高之势。

"然"字，上部左右粘连，上下结构紧密。"黔"字左低右高，上部左右紧结，上下间较为宽松，形成一种疏密结合的对比美。

（五）土字底

土字底的形体与楷法相同，但笔画连带，更显流畅。

"垒"字中宽上下窄。四部分大小相当，注意结构紧凑。"墨"字也是中宽上下窄，上紧下松，疏密对比强烈。

三、左偏旁

（一）三点水旁

三点水旁可连可断。三点都采用斜点，且三点组成一段弧线。

"深"字，左窄右宽，其状与欧阳询楷书的"深"字相似，秃宝盖的左点以撇代替。"酒"字左窄右宽，三点水笔断意连，"酉"的下两横以两点连写代替，流畅灵动。

"沙"字左短右长，"少"字的撇画长伸，与三点水呈对称关系。"泥"字左右两部分呈相合之势，"匕"字省略钩部。

"涪"字左窄右宽，右部上下对齐；"立"的底横与三点水的第二点相平齐。

"涨"字，右宽左中窄，三点水与"弓"字两部分的空间大致等于"长"的空间；另外，其势是左低右高。

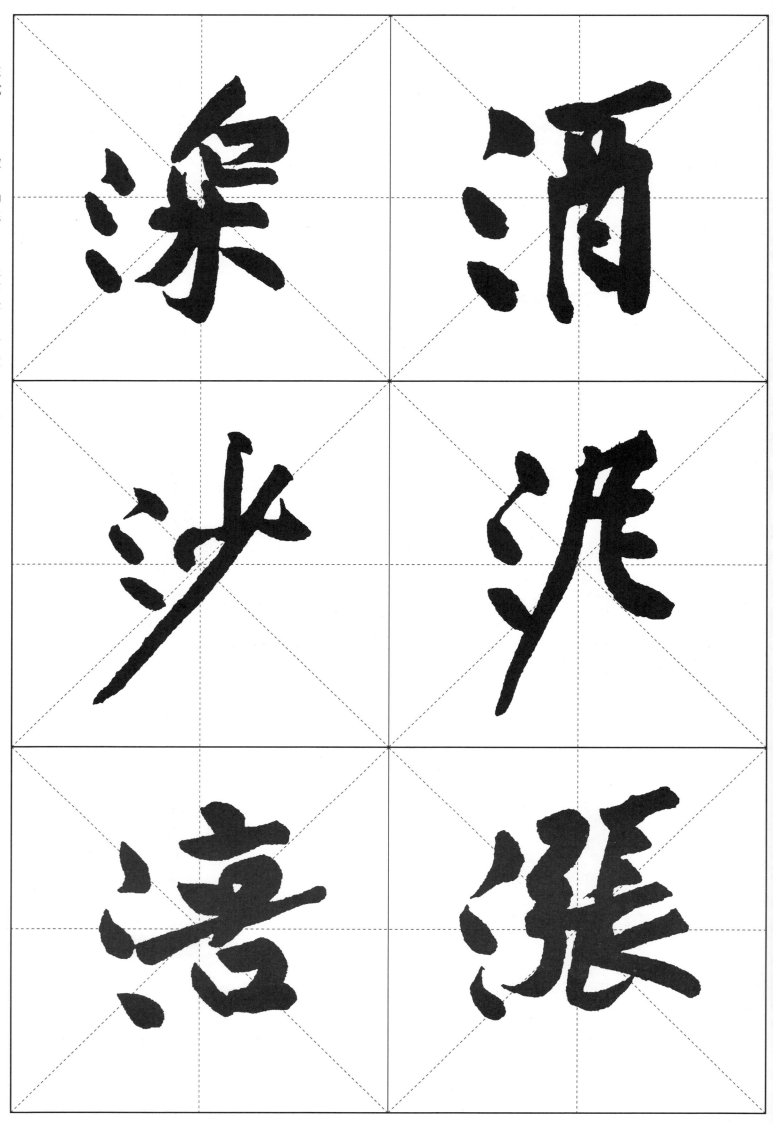

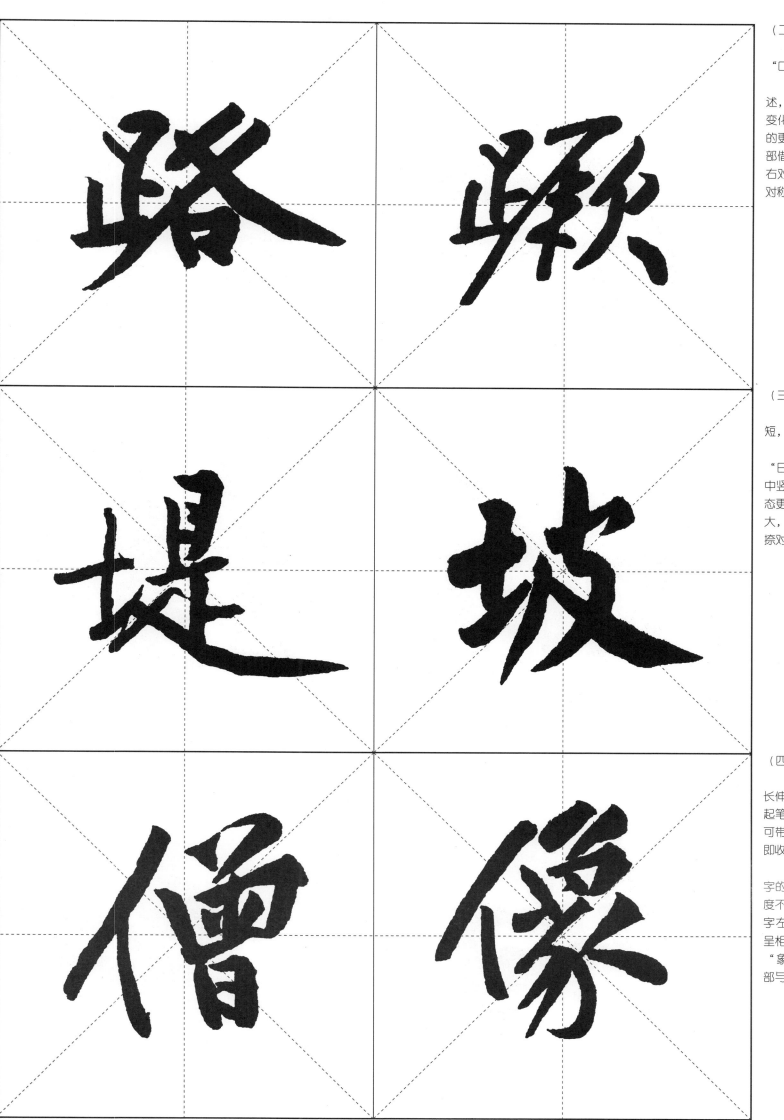

　　足字旁跟楷法相同，"口"字左上角不封口。

　　"路"字在前面已有讲述，要注意两个"口"字的变化，右边的"口"比左边的更粗重些。"�"字的右部借用行草法，此字注意左右对称，如"足"与"欠"对称，"人"字撇捺对称等。

（三）土字旁

　　土字旁的首横左长右短，底横变化为斜提。

　　"堤"字，左小右大，"日"字略瘦，与"𧾷"的中竖对齐，捺画伸展，使字态更洒脱。"坡"字左小右大，左右之间笔断意连，撇捺对称。

（四）单人旁

　　单人旁的撇画向左下方长伸，但尾部不要尖，竖的起笔与撇的中部交接，底部可带钩上启，也可以稍驻立即收笔。

　　"僧"字左窄右宽，"曾"字的上框宽下框窄，上下斜度不一样，但上下对齐。"像"字左窄右宽，左右两部分呈相合之势，故结构紧密；"象"字应注意对称，钩部与顶部对齐。

"仁"字左长右短，两横的距离不要过宽，做到布白均匀。"作"字左低右高，因是左右结构，故应伸竖缩横，以点代横。

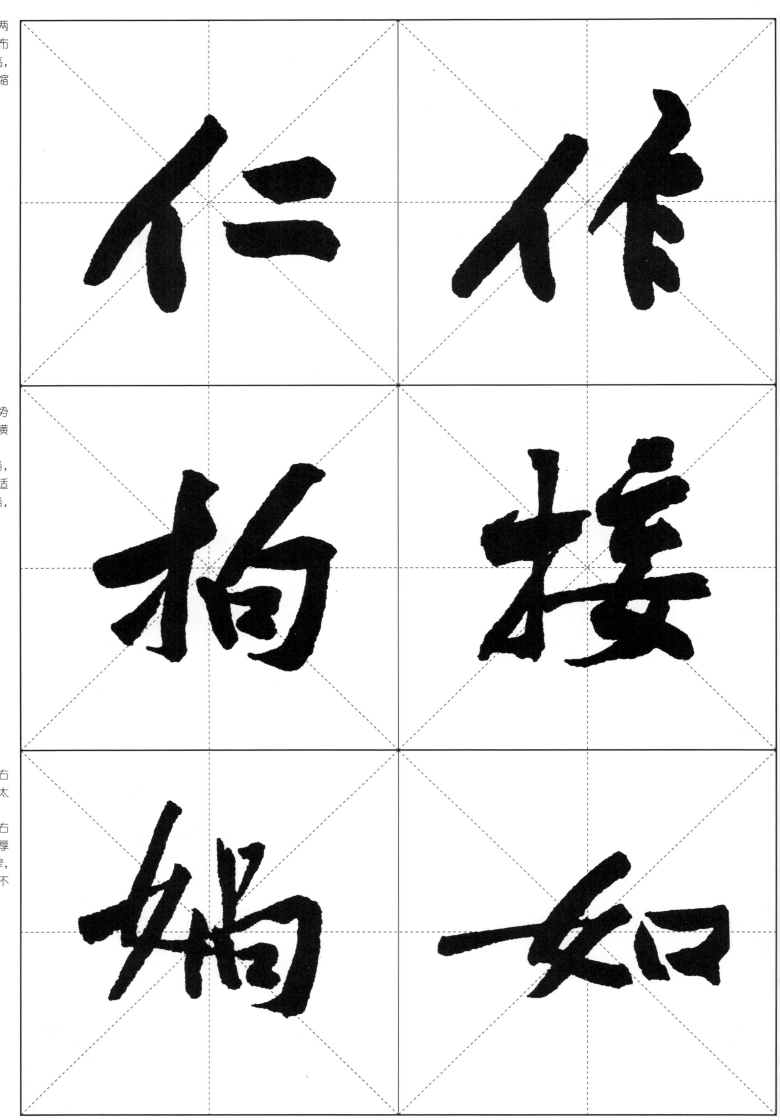

（五）提手旁
写横后带钩上启，顺势写竖钩，最后写提，注意横画是左长右短。
"拘"字左右宽窄相当，"口"字上宽下窄，大小适宜。"接"字左右宽窄相当，"妾"字上下相等。

（六）女字旁
女字旁的横画左长右短，两撇之间的空白不要太大。
"娲"字左窄右宽，右边的折画采用方折，显得厚重有力。"如"字左宽右窄，整个字呈扁形，"口"字不封口。

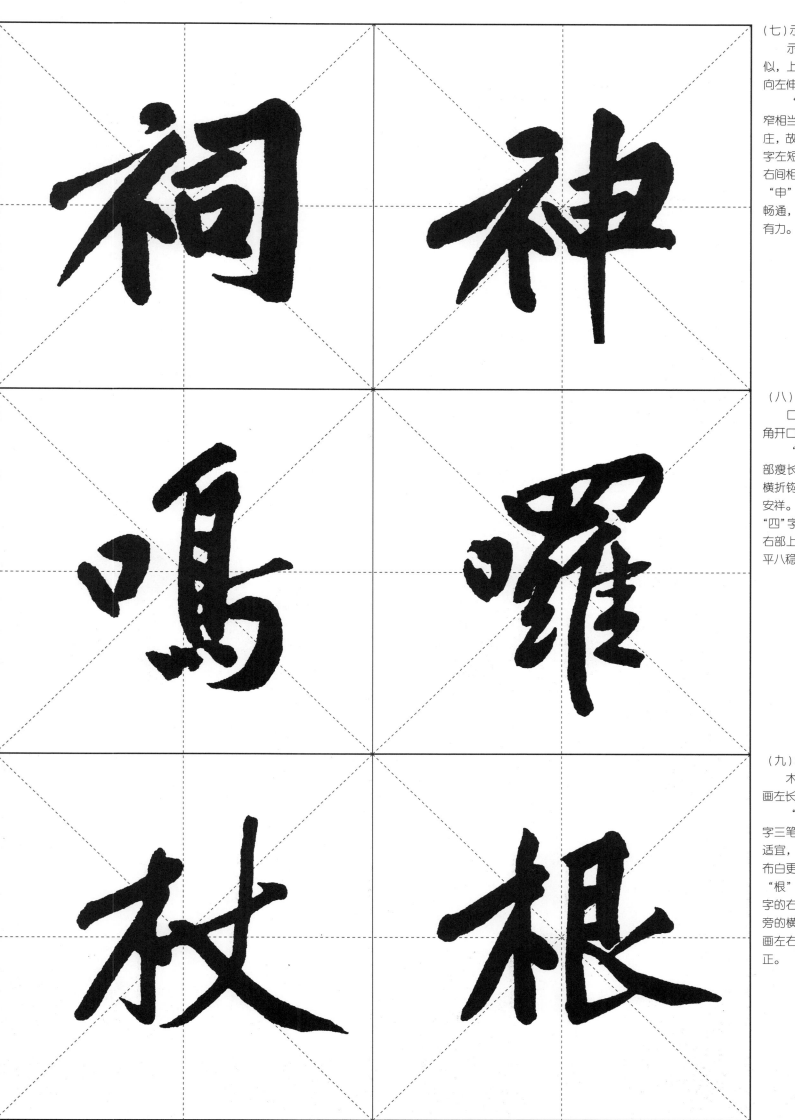

（七）示字旁

示字旁的写法与楷法相似，上点与竖对齐，横和撇向左伸展，上点靠右。

"祠"字左轻右重，宽窄相当，横折钩较为方正端庄，故字态平稳悠闲。"神"字左短右长，宽窄相当，左右间相互穿插，故关系紧密；"申"字左上角开口，气流畅通，方折棱角分明，刚劲有力。

（八）口字旁

口字旁上开下合，左上角开口，折笔用方折。

"鸣"字左小右大，右部瘦长；"口"字与右部的横折钩形成对称，字态平稳安祥。"啰"字左小右大，"四"字上开下合，呈扁梯形，右部上下对齐，其态也是四平八稳。

（九）木字旁

木字旁左伸右缩，故横画左长右短。

"杖"字左窄右宽，"丈"字三笔交叉处的空白要大小适宜，故撇画采用弧撇，使布白更饱满，且撇捺对称。"根"字左右相当，"艮"字的右上框不宜太宽，木字旁的横、撇与"艮"字的捺画左右对称，故此字平稳端正。

（十）火字旁

"火"字作偏旁时，要变捺为短点，呈收势，把空间让给右部分。

"燥"字左轻右重，右部分上下相当，三"口"相等，下两点与中间两个"口"同宽。"烟"字左轻右重，右部分的横画距离相当，竖画距离也相同，使布白较均匀，左右之间要注意笔画相互穿插。

"烦"字左右相当，火字旁的上两点连写成撇折；"页"字上下同宽，内两横与左竖连，与右竖离。"炊"字左右相当，左右呈相背之势，撇捺相互对称，字态静中有动。

（十一）竖心旁

竖心旁与楷法相同，左点用垂点，右点用斜点或卧点，竖画与右点相交。

"怀"字左窄右宽，右部分伸横缩竖，上下对齐，撇捺对称。"怡"字左松右紧，左低右高，注意空间分割要均匀。

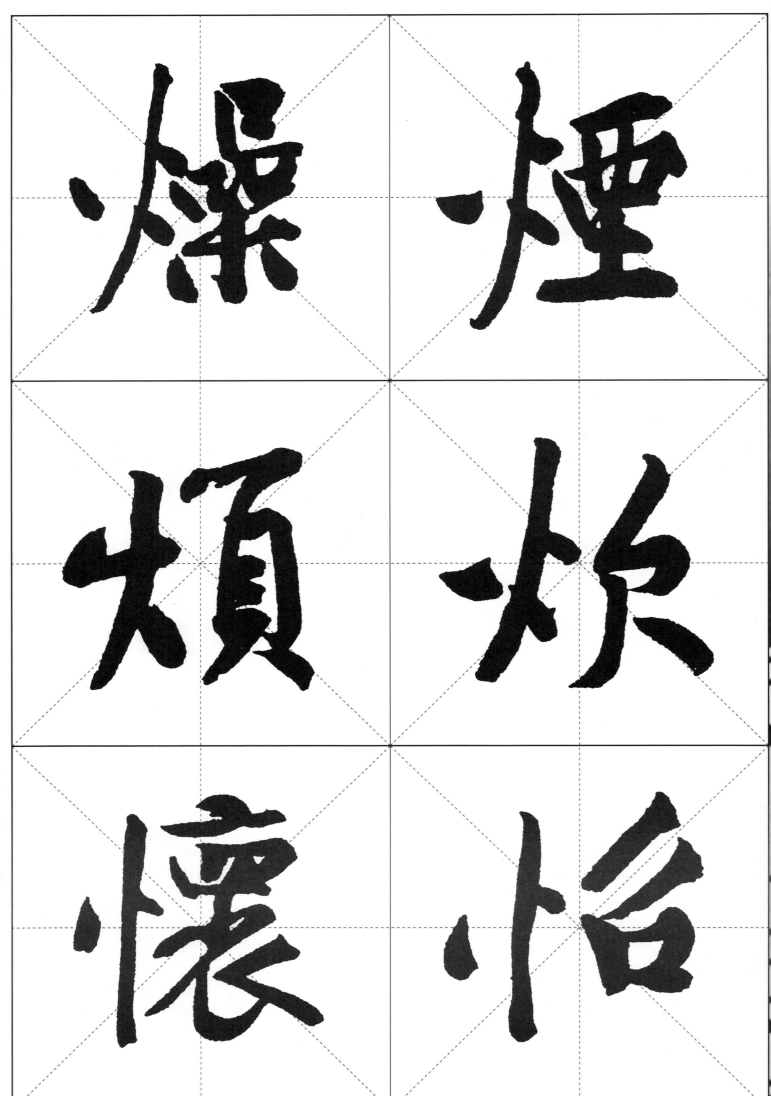

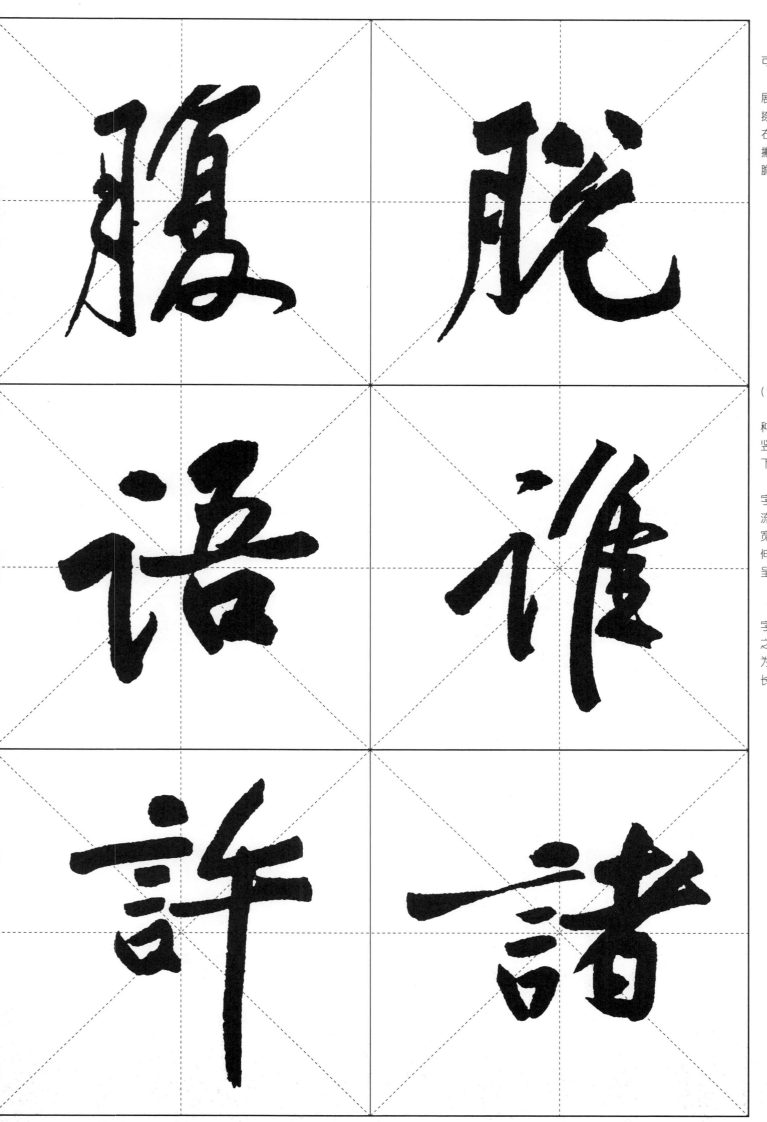

（十二）月字旁

　　其形瘦长，中间两小横可连可断。

　　"腹"字左窄右宽，伸展竖画，收缩横画，注意撇捺对称。"脱"字左窄右宽，右部借用草法，"口"字用撇折代替，竖弯钩出钩要干脆利落。

（十三）言字旁

　　言字旁有简化和繁体两种；简化言字旁要注意点和竖对齐；繁体言字旁除了上下对齐，还要首横左长右短。

　　"语"字左低右高，"吾"字上轻下重，笔画灵动飘逸，流畅自如。"谁"字左窄右宽，单人旁的竖画有意向下伸长，使言字旁和"圭"字呈对称关系，且更活泼。

　　"许"字首横左长右短，"午"的竖画向下长伸，使字体更飘逸，取得险中求稳之妙趣。"诸"字左轻右重，为增加飘逸感和平衡感，伸长言字旁的首横（向左伸）。

（十四）双人旁

双人旁的撇画斜度有所不同，撇的尾部可露尖，也可不露。

"径"字，左右呈合抱之势，故其关系亲切，撇画都以顿挫收笔，不露尖尾，故其显得厚重拙朴。"从"字左窄右宽，左右呈合抱之势，撇捺的尾部皆锋芒毕露，故有流动美。

（十五）弓字旁

弓字旁呈瘦长形，竖钩为下垂钩。

"张"字左重右轻，为使左右平衡，伸长捺画。"强"字左低右高，右部分两个"口"的大小有别，但右部的横间距要相当。

（十六）日字旁

日字旁呈瘦长形，左上角开口，底横往里藏，横的斜度要注意变化。

"时"字左低右高，"寺"字的横画斜度要有区别，左右之间呈合抱之状。"晓"字左窄右宽，左右之间呈相背之状，关系紧密，竖弯钩厚重有力。

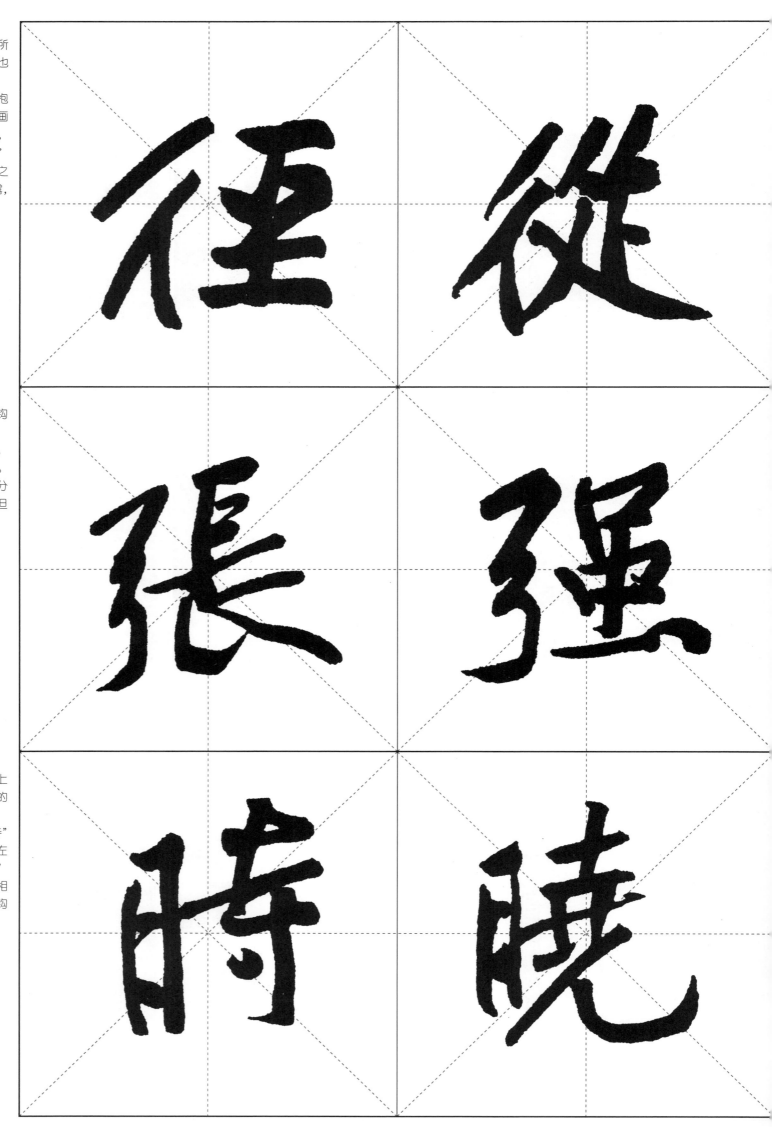

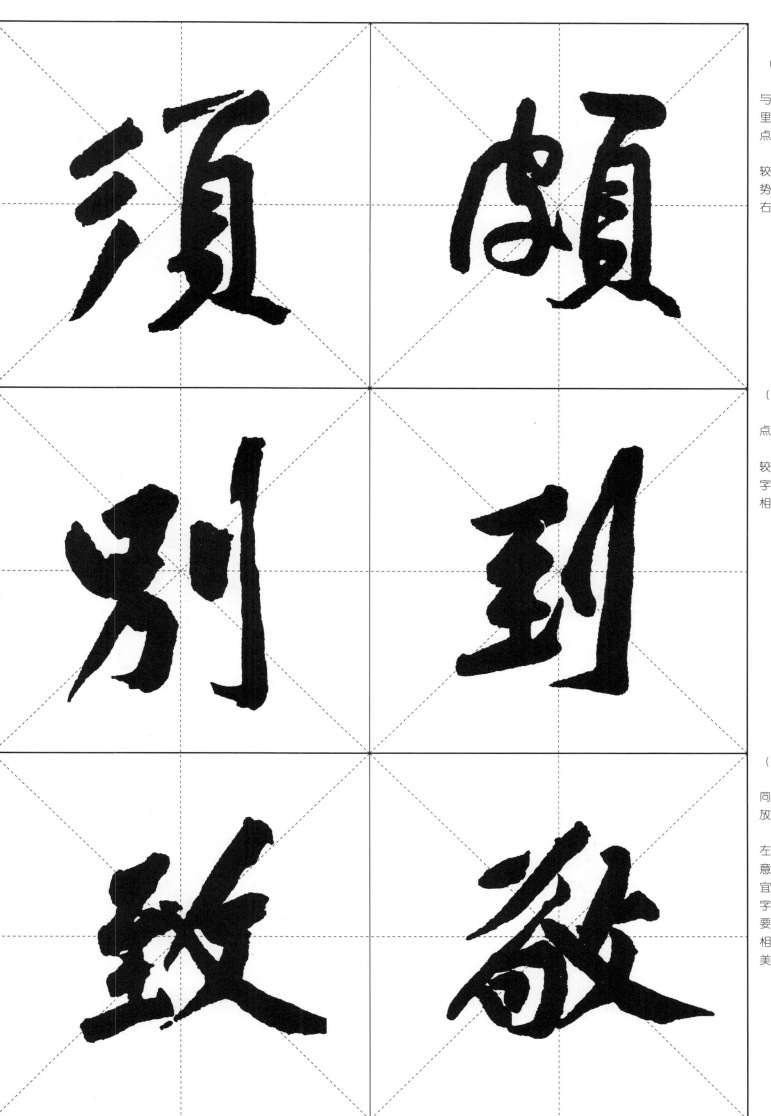

（一）页字旁

横和撇连写；里两小横与左竖连，与右竖断，以免里面空间太窒息拥挤；下两点与首横同宽。

"须"字左边的第三撇较前两撇斜，左右呈相合之势。"颇"字左短右长，左右之间笔断意连。

（二）立刀旁

立刀旁的左短竖写成点，带钩上启，顺势写竖钩。

"别"字左重右轻，字较大，左上角开口。"到"字笔画连带，左边的横间距相等。

（三）反文旁

反文旁的写法与楷书相同，撇捺都是锋芒锐利，呈放势。

"致"字左低右高，左边注意横距均等，右边注意反文旁内部空白的大小适宜。"敬"字左右相当，此字应注意左边"口"的大小要与反文旁内部空白的大小相同，使左右产生一种平衡美。

31

（四）国字框

国字框左上角不封口，框不宜太宽，否则就过于松散。

"因"字里面"大"字的大小要恰到好处，过大则气闷，过小则松散。"园"字，"袁"字较繁密，与框内空白对比强烈，注意"袁"字两侧的布白一定要均衡。

（五）同字框

同字框左上角开口，左竖也可写成竖撇。

"同"字里面的横和"口"不能偏低，偏低则重心下移，显得笨重呆板，失于灵活。"周"字前面已有讲述，要注意横画的距离应相当。

（六）门字框

门字框有行草法也有楷法，形态不一。

"闲"字，门字框采用行草法，笔画连带，左右两长竖互相合抱，有开张的气势；"闲"字的四竖的距离基本相同。"阑"的门字框采用楷法，笔画数和棱角分明且两长竖向里收，呈相背之势，框内的"束"字位置不能下移。

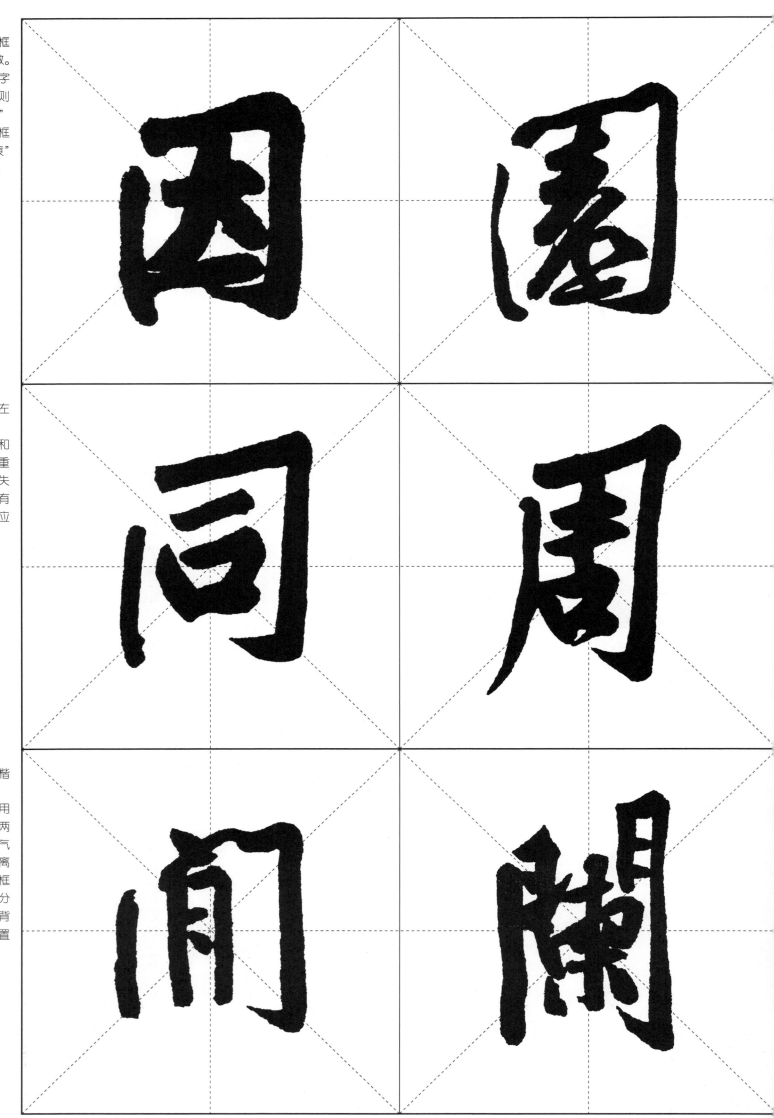

32

第四章　字形结构训练

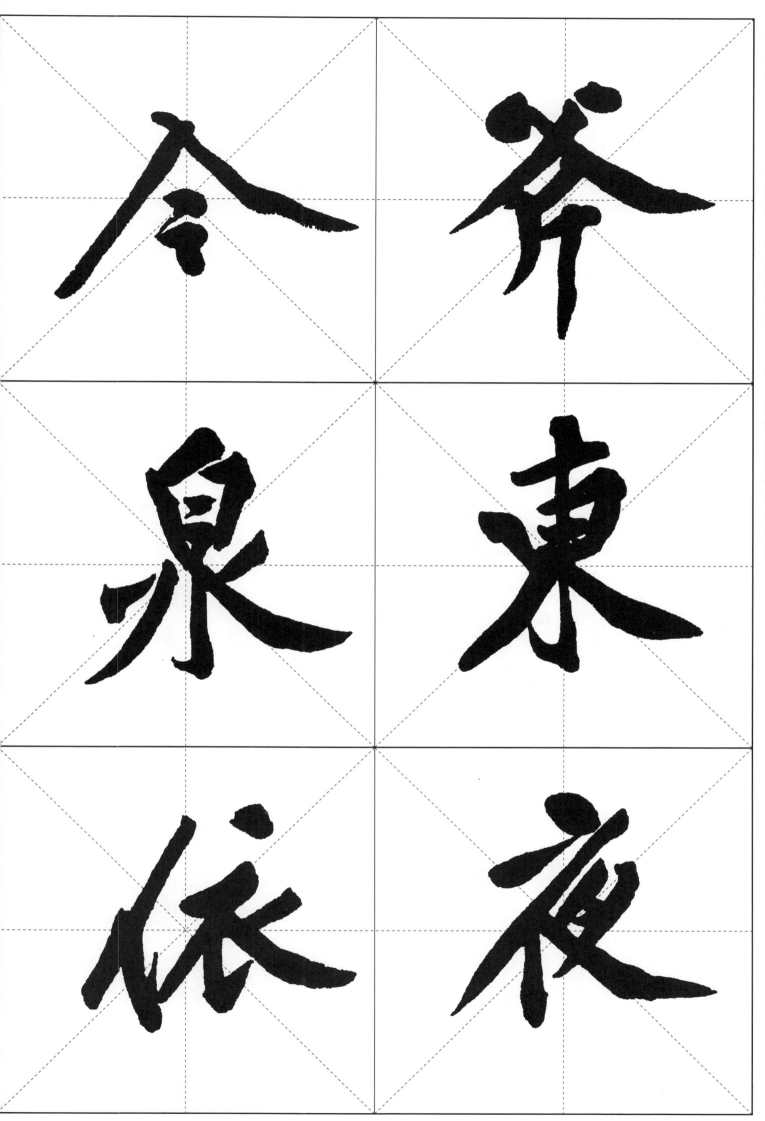

黄庭坚的行书不单是用笔有特点，结构也是更具特色的，而结体和用笔又是互相紧密联系的。

一、四面开张

这是黄庭坚行书最突出的一个特点，笔画往往向四面八方散射，人称"辐射体"即由此而来。

这种结体特色往往表现在撇捺的舒展，使得这两笔如船夫荡开的双桨，显得酣畅淋漓。如"今"字第一个撇画和第二笔的捺画，大力张扬，"斧"字的"父"也是展开撇捺，类似的还有"东"字、"泉"字，充分体现了黄字行书的特点。

以上四字都是撇捺对称，而一些字，原先撇捺并不对称，通过左右拓展，相互呼应后，仍起到以上四字类似的效果。如"夜"字第一撇极力向左，最后一捺则开向右，遥相呼应，取得左右的均衡。"依"字单人旁撇画向左拓展，最后一捺极力向右，与"夜"字异曲同工。

另有一些字没有撇捺的组合，通过其他手段仍能达到四面开张的目的。如"见"字是伸展撇和竖弯钩，"目"字纵向取势，撇和竖弯钩则是横向取势。

"旋"字的"方"字横画向左舒展，而最后一捺大力向右伸张，使整字复归平正。通过横与捺的组合来拓展的还有"叙"字，它伸展的是第二横和最后的捺。

"饥"字的首撇和戈钩是整字中较长的线条，互相呼应，显得很突出，一左一右，使整字归于平正安稳。

"妍"字也很有特色，"女"字首笔向上伸，横画向左伸，"开"字竖画向下展，充分展现"四面开张"的特点。

"松"字的"木"字横画展向左，竖画则上下开张。其他笔画则相对收缩，"公"字的各个笔画都比较短，都显得圆润而骨力十足。

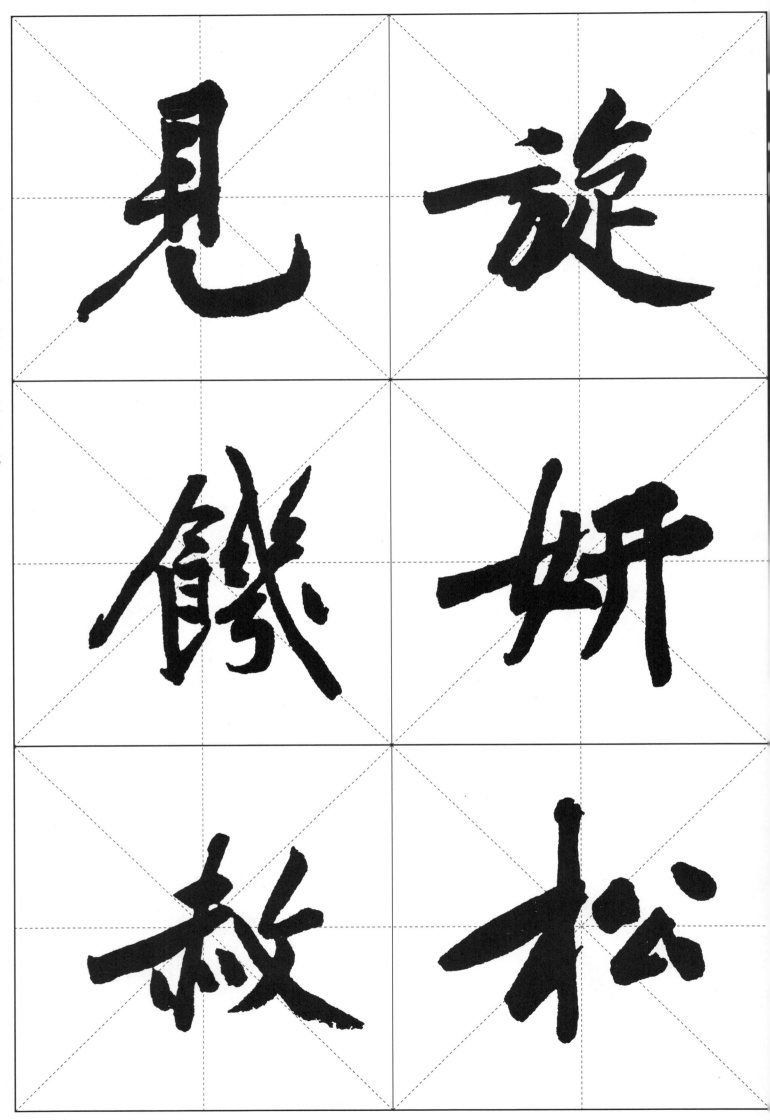

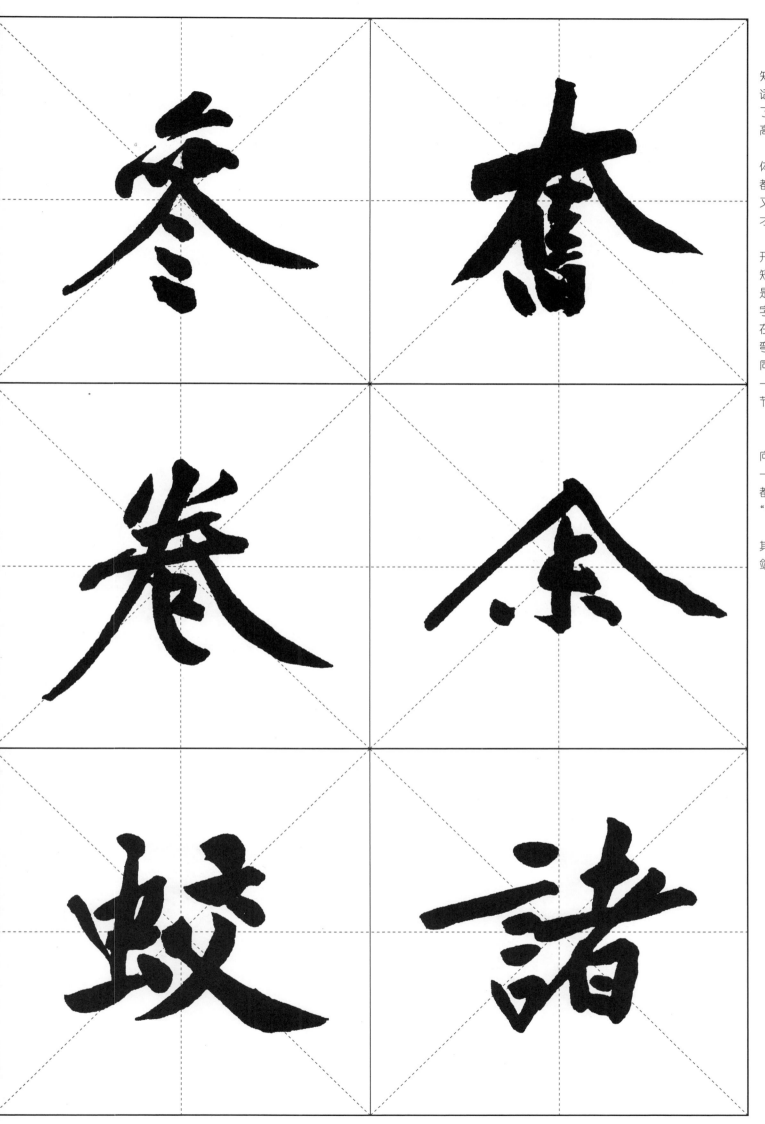

二、收放有致

如果说黄庭坚"用笔不知擒纵，故字中无笔耳"的话，那么他晚年的字则达到了收放有致、擒纵自如的至高境界。

前面说黄庭坚的行书结体四面开张，但并不是笔笔都开张，而是在"放"的同时，又有"收"的一面，唯有"收"，才能体现"放"。

如"参"字，撇捺极力开张，下面的三撇则缩得很短，化作三点。"卷"字也是撇捺开张，而下面的"㔾"字也缩得很短，而且很靠上，在撇捺的覆盖之下，不让竖弯钩伸展。这就显得开阔的同时而中宫紧敛，在这一放一收之间体现出书法艺术的节奏感。类似的还有"奋"字、"余"字等。

"蛟"字的"虫"中竖向上伸展，"交"的捺又作一次伸张，但字的中心部分都是收得很紧，密不透风。"诸"字除"言"字的第一横、"者"的第二横舒张以外，其他笔画都往内收，中部紧敛。

35

一些字有很多横画，但往往是只伸展某一横而其他横则收缩，如"昼"字只有第二横为放，而其余均为收。"事"字只有第一横放，其余均收，不能笔笔都放，"放"是有限度的。

"意"字放开第二横，其余均收，下面的"心"字也不能放，有意识地把它收敛。"无"字放开第三横，其余均收，下面的四点也同样地有所收敛，不与第三横齐放。

"亭"字放开中间的平宝盖，以横向取势，其余均收，以纵向取势。类似的还有"台"字，也是中间放，两头收。

从以上分析可以总结出，黄庭坚的"辐射体"在每个字中，得以伸展开张的笔画并不多，甚至有的只是突出某一笔，而其他均收，收的比放的更多，惟有如此，才能真正做到收放有致、擒纵自如，否则，笔笔都放，也就笔笔都不放了。

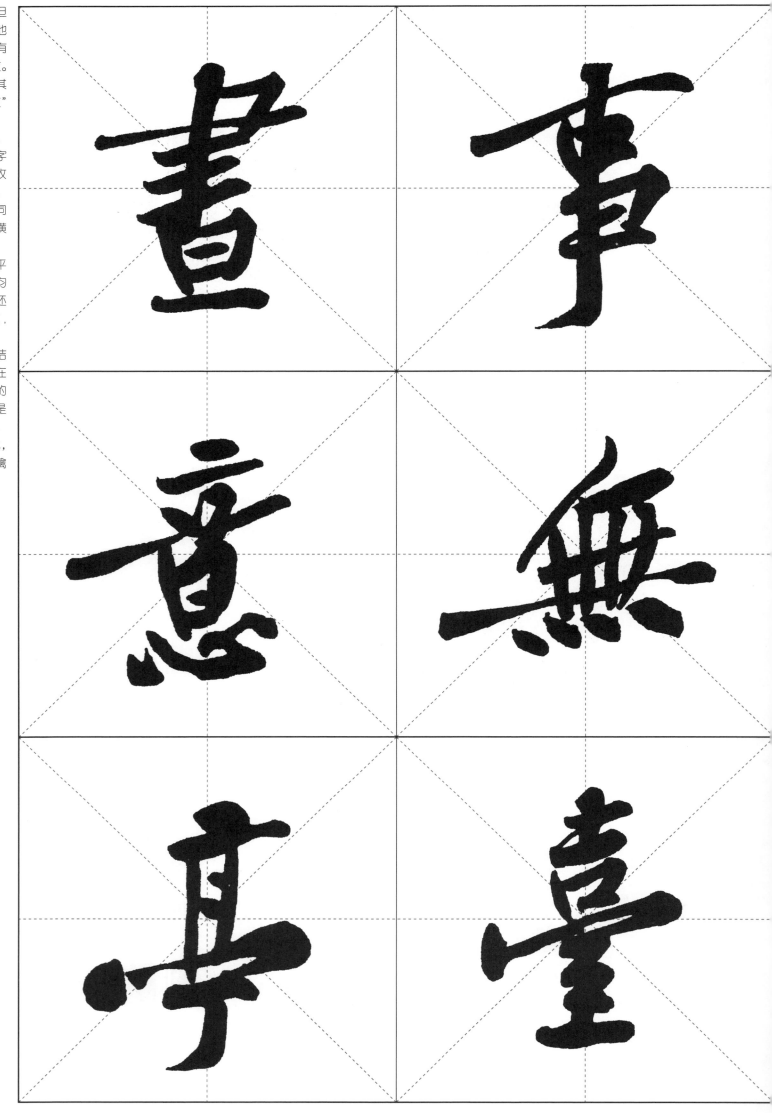

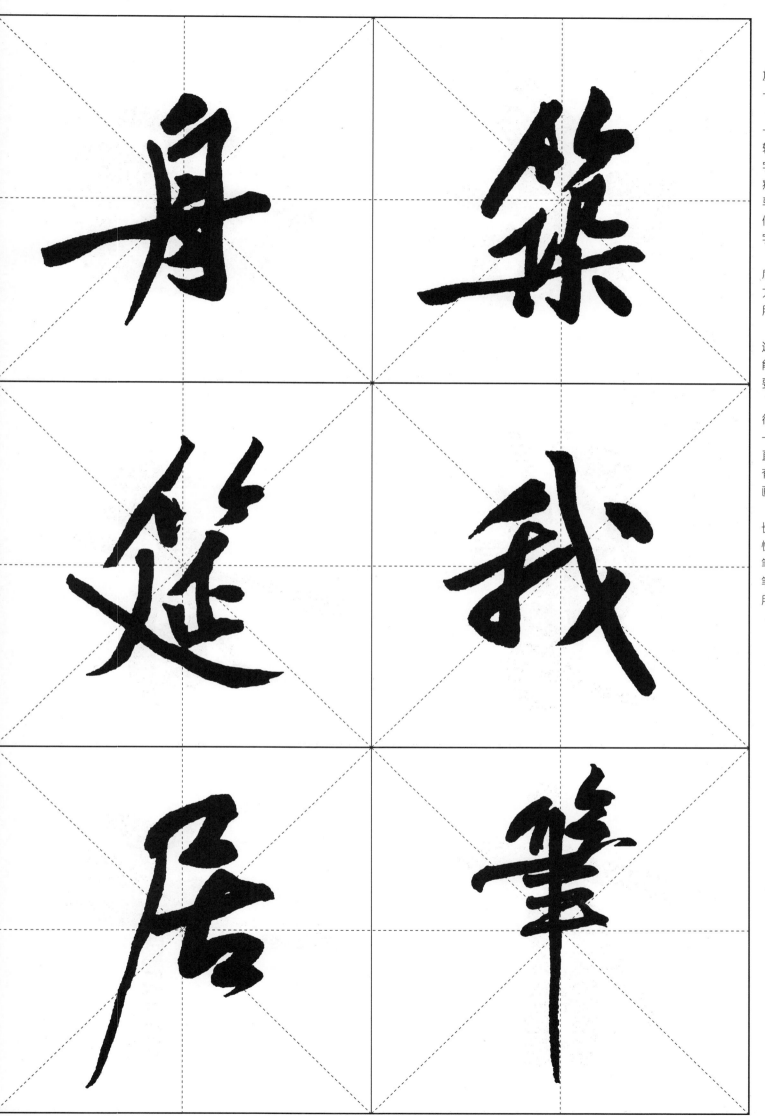

黄庭坚的行书结体四面放射，收放得宜，这当中有一重要因素就是突出主笔。

一个字的主笔往往只有一两笔，这一两笔在字中比较突出，伸得较长，如"舟"字的长横从中间贯穿而过，痛快酣畅，有如大将横刀立马。"筑"字也是下横尽力伸展，突出这一主笔，与"舟"字同类。

"筵"字的主笔应是最后一捺，伸得很长，刚劲有力，起到稳定整字重心的作用。

"我"字的主笔是戈钩，这一笔很长，直中有曲，不能一笔直下，草率处理，并要注意它倾斜角度的大小。

"居"字撇画是主笔，很夸张，故意违反常规，这一笔较细，但细而不弱；较直，但直中有曲，运笔过程有微小震颤，"古"字的笔画要粗重，起稳定重心作用。

"笔"字的中竖伸得很长，大胆向下拓展，收笔较快，虽快但不显得轻浮，这笔也是直中有曲。横向的主笔是第二横，整字提按顿挫，用笔很生动，富于变化。

四、攲正相生

攲正是行书区别于楷书的一个特点，"攲"即为不正，是正的反面，行书既有"正"的一面，又有"攲"的一面，攲正相生。

毫无疑问，黄庭坚的行书具有攲正相生的这一特点。

黄庭坚的行书虽不像米芾的那样东倒西歪，"正"的因素比较多，但时常有"攲"的一面。

如"雨"字、"鸣"字，都可归入平正之列，类似的例子很多，但不是我们主要分析的。

"惊"字的"敬"向左倾斜，反文旁靠上而让"马"字插入，"马"字站直，并且让下横向左伸展，使整字归于平正。

横画大都向右上倾斜，而且角度都比较大，是"攲"的基调，如"看"字、"有"字、"平"字。"看"字下面的"目"字稍往左倾斜，上下两部分虽有些错位，却显得富于动感，姿态优美；上面的横斜向右上，下面的短横则斜向右下。"有"字和"看"字类似。

"平"字长横被竖分割，左边很多而右边很少，这也是"攲"的表现。

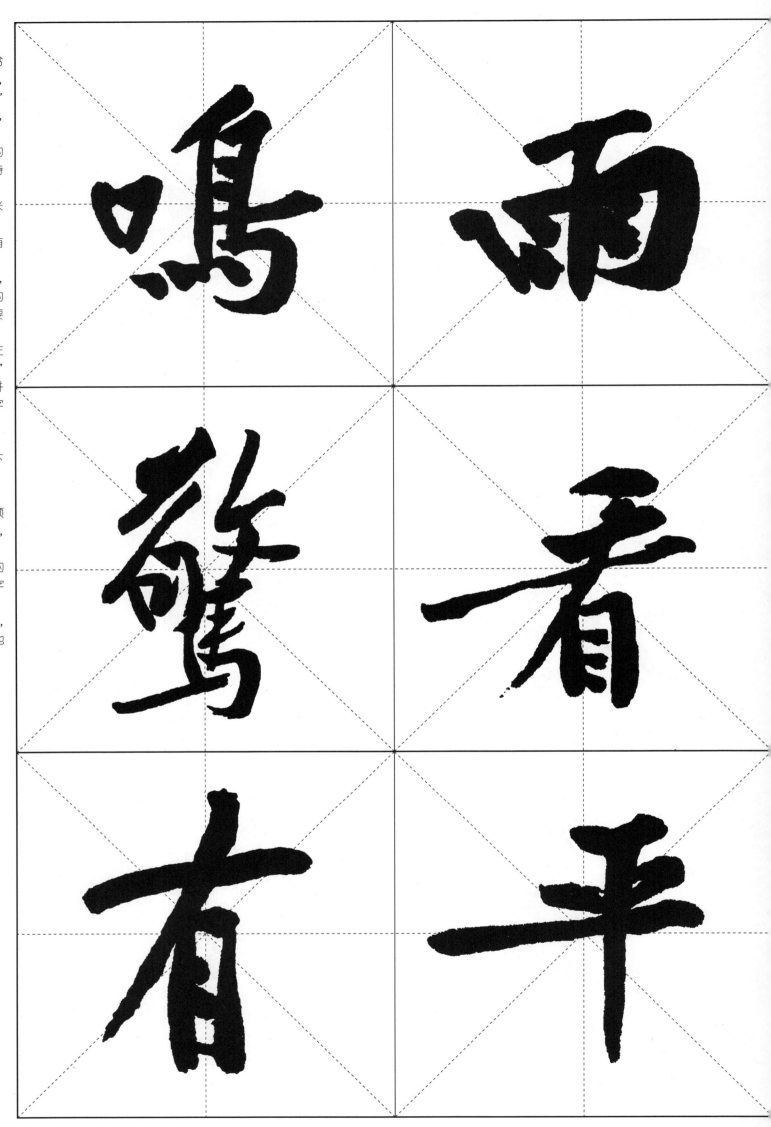

38

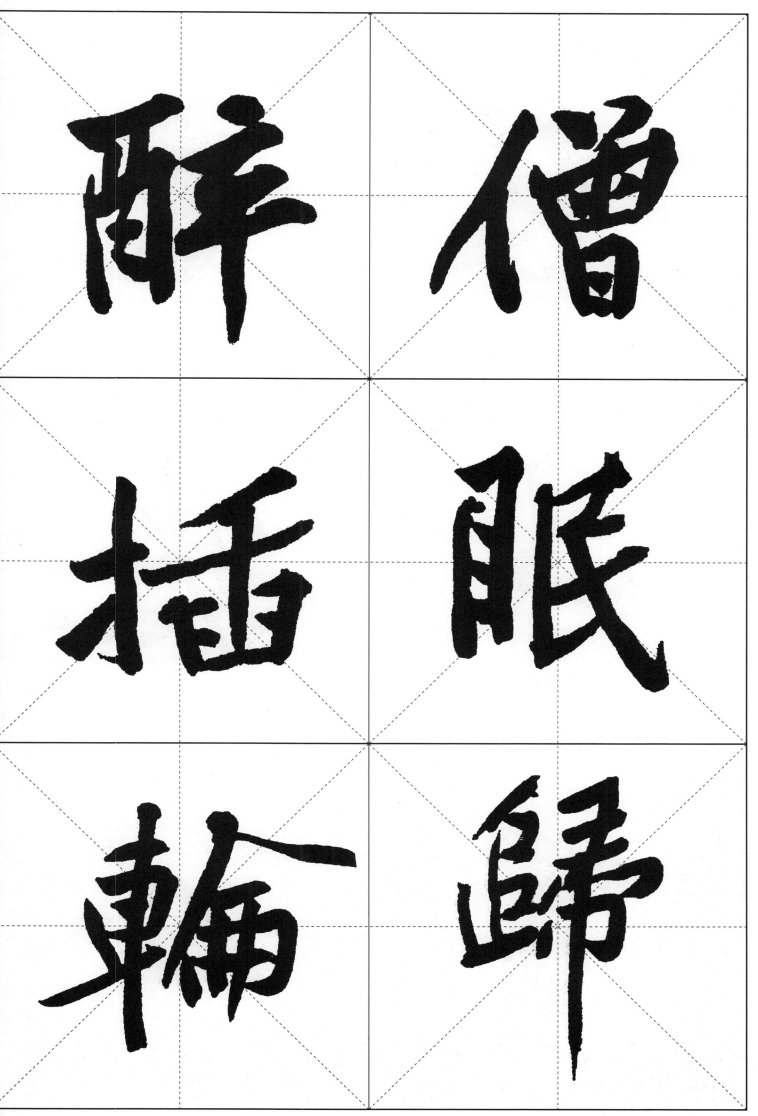

一些左右结构的字更富于敧正的变化，有的左敧右正，有的左正右敧。

如"醉"字两边两竖向左倾斜，使得"酉"字有左倚的趋势，"卒"字则较为平正。

"僧"字的单人旁的竖画并不是竖直而下，而是取斜势，右半部分则取正势。

"插"字的提手旁也是取斜势，向左倾斜，与"僧"字类同。

"眠"字分左右两部分，"民"字靠下，重心下移，并有向左倚的趋势，结构不同寻常，显得姿态多变。

"轮"字也是左正右敧，"仑"字的捺画和撇并不对称，而是一低一高，下部分偏左，增加了字的动感。

"归"字与"轮"字类似，"帚"字的"巾"字偏向左，使得右部分有右倾趋势。

五、尽态

　　行书的结体最忌形态单一而无变化，宜让字体表现出各种各样的形态，有的大，有的小，有的长，有的扁，有的字则疏密对比悬殊，体现出一定的节奏感与趣味。

　　黄庭坚的行书疏密对比不很明显，但大小、长短的对比则比较大。有的是字体本身决定，如"数"字笔画多，因此就顺其自然写得大些，"巳"字笔画少就写得小些。有些则是有意为之，如"沈"字笔画不是很多，但仍舒展得很大。"斗"字可以把横展开让它大起来，但这里写得很小，这是为了与其他字配合，体现整行的节奏与错落。类似的还有"百"字，不让横展开，整字较小，但笔画凝重，粗壮有力，可谓"四两拨千斤"。

　　而像"谷"字，笔画虽然不多，但让撇捺尽大开张，令它大起来。可见，大小的变化有的是顺其自然，但更多的是有意识地令它放或收。

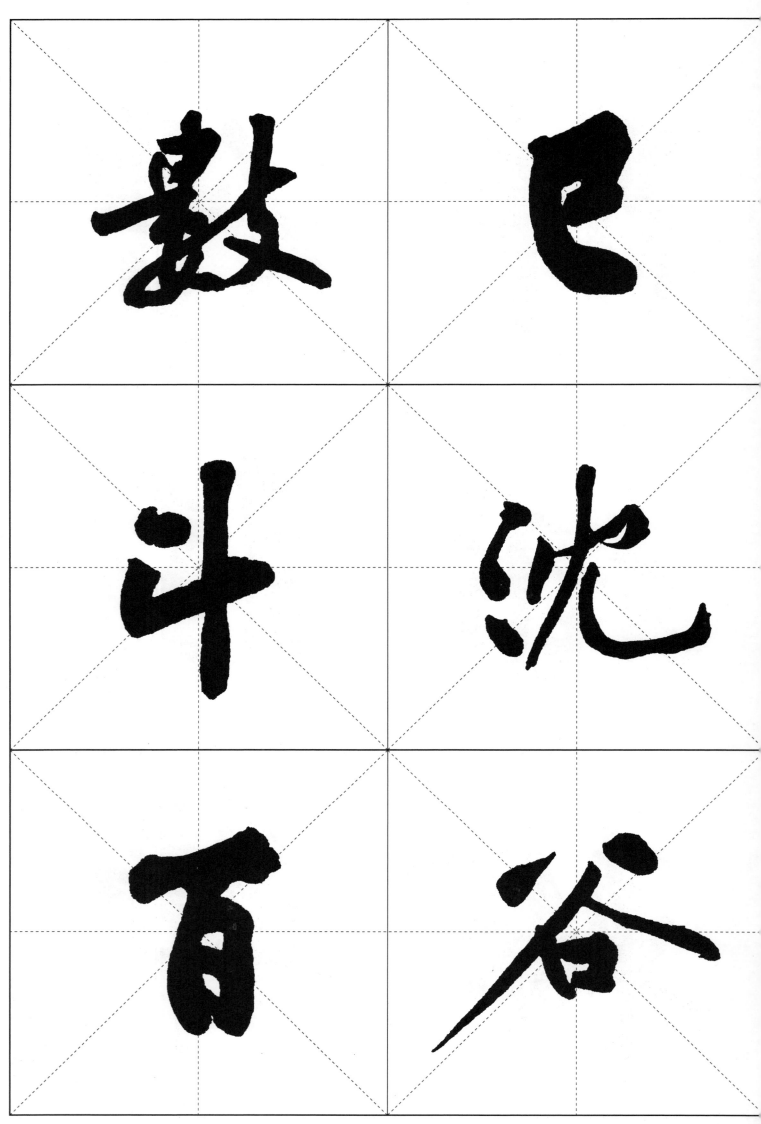

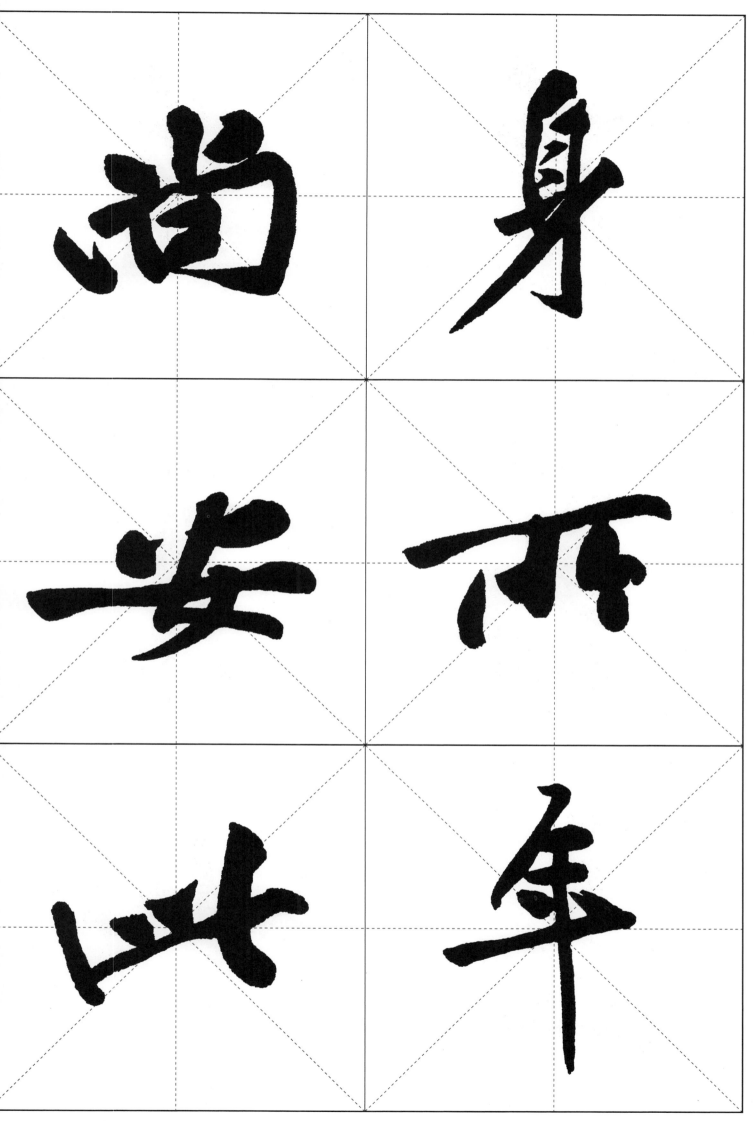

长与扁的字形变化大多是有意地把原来较方的字压扁或拉长。

"尚"字本身就是扁的，不宜勉强把它拉长，作长形或正方形。"身"字本身是长的，只宜顺其自然把它拉长，不能勉强压扁。

"安"字则不同，本来是接近正方形的，故意把它压得很扁。此外还有"所"字、"此"字也是用同样的手法，横向笔画伸展而纵向笔画收缩。这些字虽是故意的，却显得很自然，毫无造作习气。

有些长形的字也是有意为之，常通过伸展竖画来体现，如"年"字，横画不长，最后一竖则尽力向下拓展。

有意地压扁或拉长，使结体别于常态而又自然贴切，这也许就是黄庭坚"士大夫处世可以百为，唯不可俗"的艺术主张的直接体现。

"斤"字结体所用手法也同"年"字，横画收敛而竖画伸展。

"前"字本可以伸展横画，作左右开张处理，但为了整体需要，书者不这样做，而是缩短横画，整字作长方形处理。"甚"字也是同样的道理。

以上分析的都是整个字自身的大小长扁的形态变化，而有些字中，内部的各部件又有大小长扁的不同。

"买"字上头的"四"字取扁形，下面的"贝"字取长形，上取横势，下取纵势。"是"字上头的"日"较小较长，而下部分较大，取横势，双方对比十分强烈。"松"字的木字旁取纵势，"公"字取横势，一长一扁。

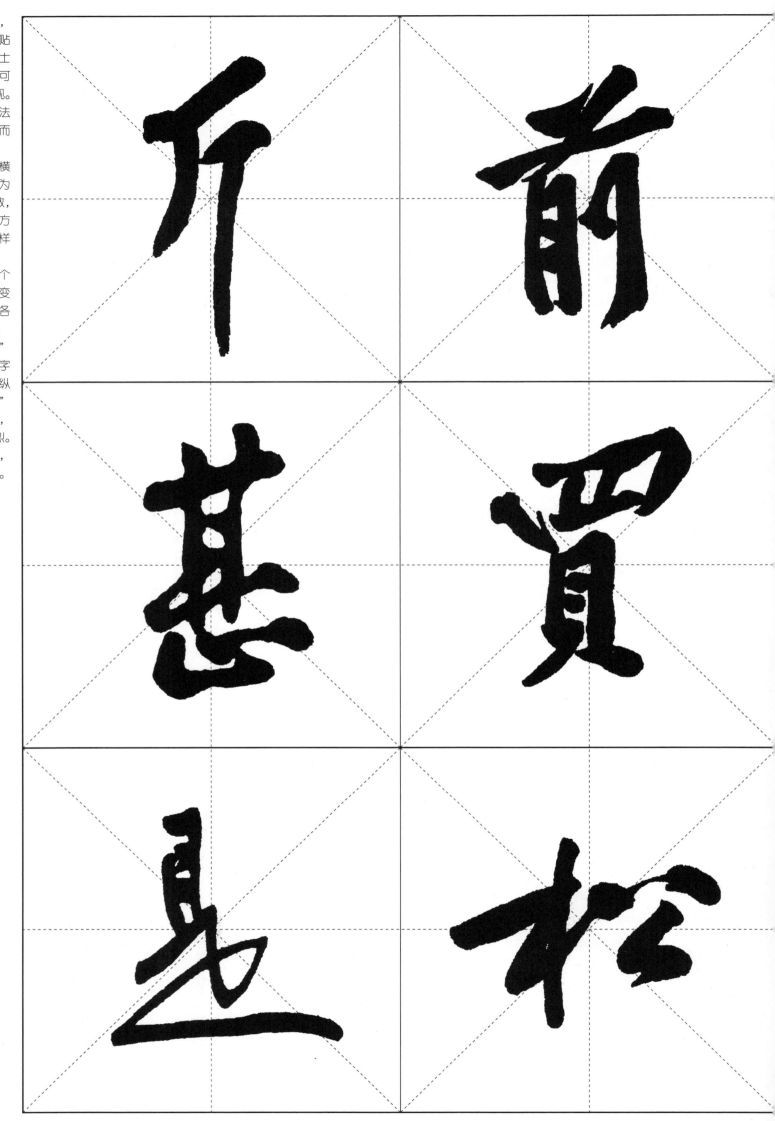

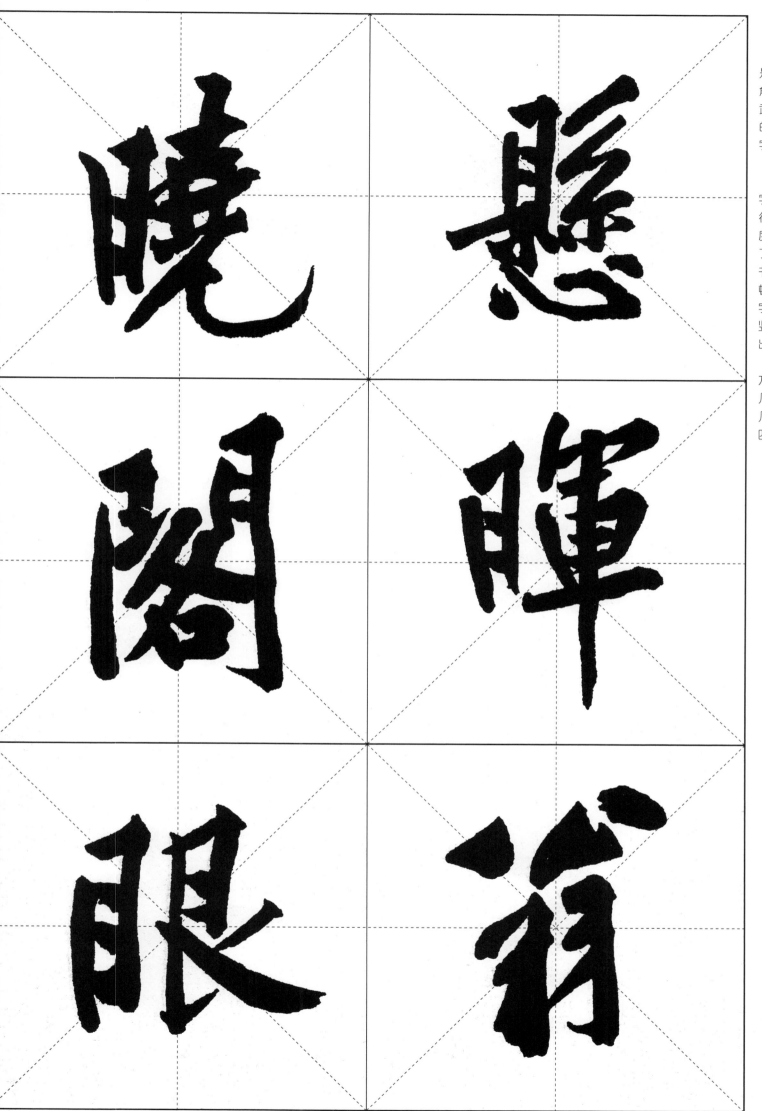

六、方整

黄庭坚的行书绝大多数是直的，笔画的交接也是棱角分明，显得刚劲挺拔，雄武豪迈。极少数线条是弯曲的，常见的是竖弯钩，如"晓"字，还有卧钩，如"悬"字。

而多数字，如"阁"字、"翁"字、"晖"字、"眼"字，线条基本上都是直来直往的，即使有的弯曲，但弧度很小，总趋势是方整。为了不使线过直而显得僵硬，书者在运笔过程中不断提按顿挫，增加墨韵，如"阁"字左竖上下并不一样大，右竖中部略带起伏，都以中锋出之，避免了僵直的毛病。

字形的方整更从折的地方得到体现，黄庭坚的行书几乎都是方折，有棱有角，几乎找不出一个圆折，以上四字的折全为方折。

七、轻重

运笔有提有按，按则线条粗，就显得重；提则线条细，就显得轻。轻重是体现字的节奏感的重要手段。

有些字运笔以按为主，整字线条很凝重浑厚，如"山"字。这常适用于笔画少的字，但并不是笔画少的都要写得粗重，如"文"字，笔画细而轻。

有些字运笔以提为主，线条较细而显得轻巧，如"归"字。常适用于笔画较多的字，也不是笔画多的都要轻，如"时"字笔画也较多，但仍然很重。

有些字内部各部分的轻重又有所不同，如"看"字、"候"字上面轻，下面重。

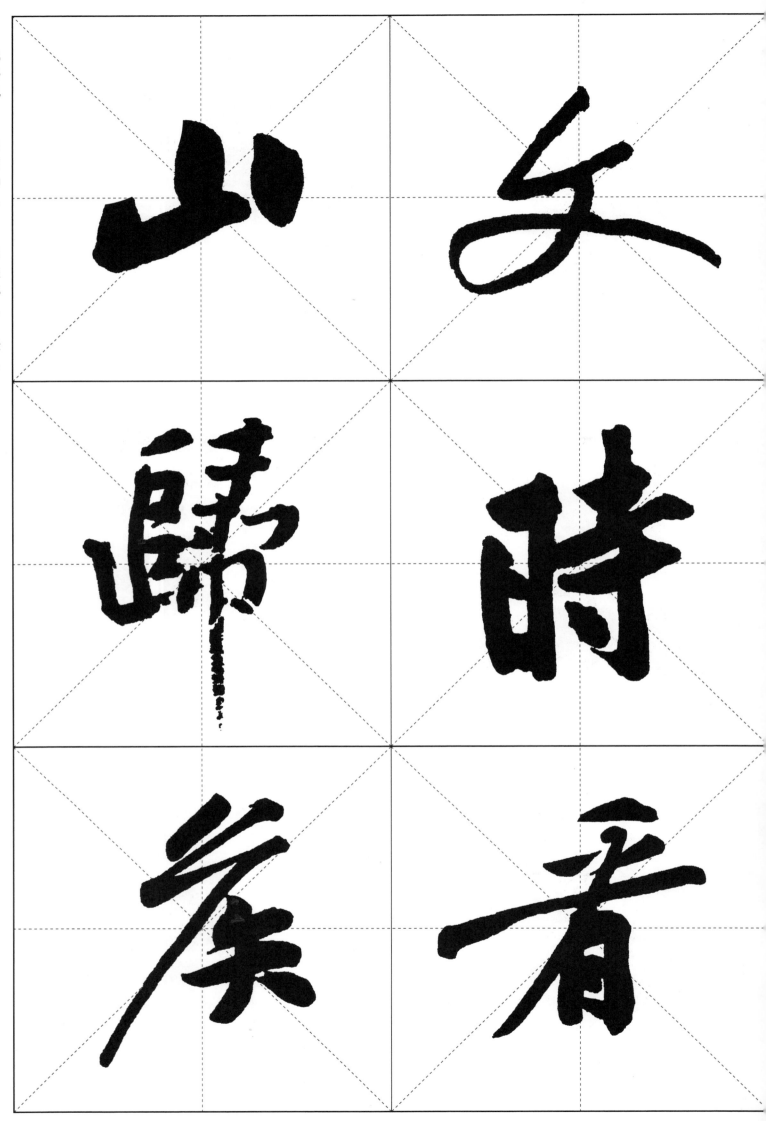

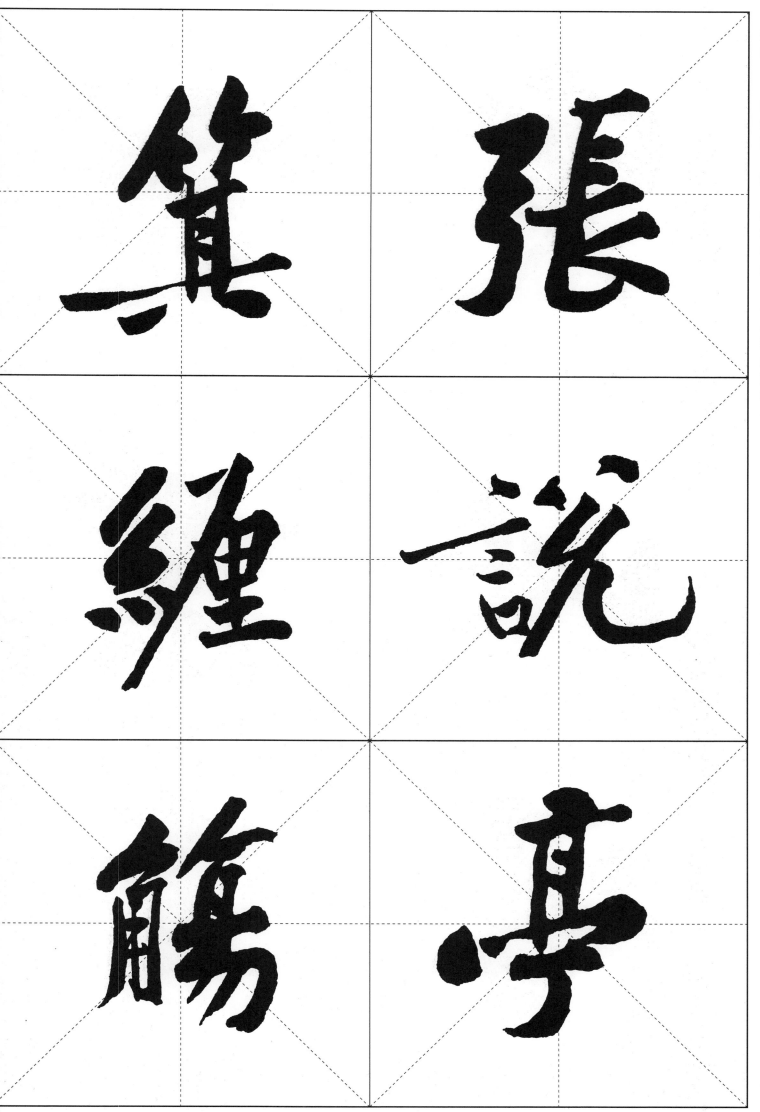

有些字则是上重下轻，如"箕"字，竹字头比"其"字粗重。

"张"字是左右结构，"弓"字旁比"长"字稍重，左重右轻。"缠"字也与"张"字类同，注意"厘"字撇画要舒展。

"说"字也是左右结构，但与上两字则轻重不同，"言"字轻而"兑"字重，左轻右重。"觞"字也类似，左边的"角"字除上部分两笔稍重外，下面的"用"字都较轻，总体是左轻右重。

有些字的轻重并不都像上面的一样很有规律性，或上轻下重，或左重右轻等。如"亭"字，先重后轻，再由轻变重，又由重变轻，轻重不停地交替，充分体现了字的节奏感。

八、变化

变化是艺术的灵魂，是对行书结体的基本要求，黄庭坚的行书结体，无疑是善于变化的。

我们在讲字形结构的时候，是不能抛开用笔的，实际上在讲结体时很多情况是涉及用笔问题的。

结体的变化包括字的内部相同笔画的变化、偏旁部首的变化，这在前面已说得很清楚，此外还有同字异变等。

当一个字中有相同的笔画组合在一起时，这些笔画的用笔要有所不同，不能千篇一律。如"寒"字，中间三横，长度不一样，前两横起笔露锋，后一横则藏锋。"诗"字的横画也较多，"言"字的第一横较长，下面两横化作点，走向与上横不同；"寺"字的三横参差错落、长短不一，也不是同一个走向。

"此"字有四个竖画，中间两竖化作点，避免了雷同。"业"字的横画也较多，但粗细、长短、疏密也都不一样，各个点的形态也不一样。"涪"字有六个点，但点的大小、走向、连断都不尽相同。"复"字有三个撇画，第一撇粗壮，与横相连，第二撇较细而挺直，最后一撇略弯曲，形态不一。

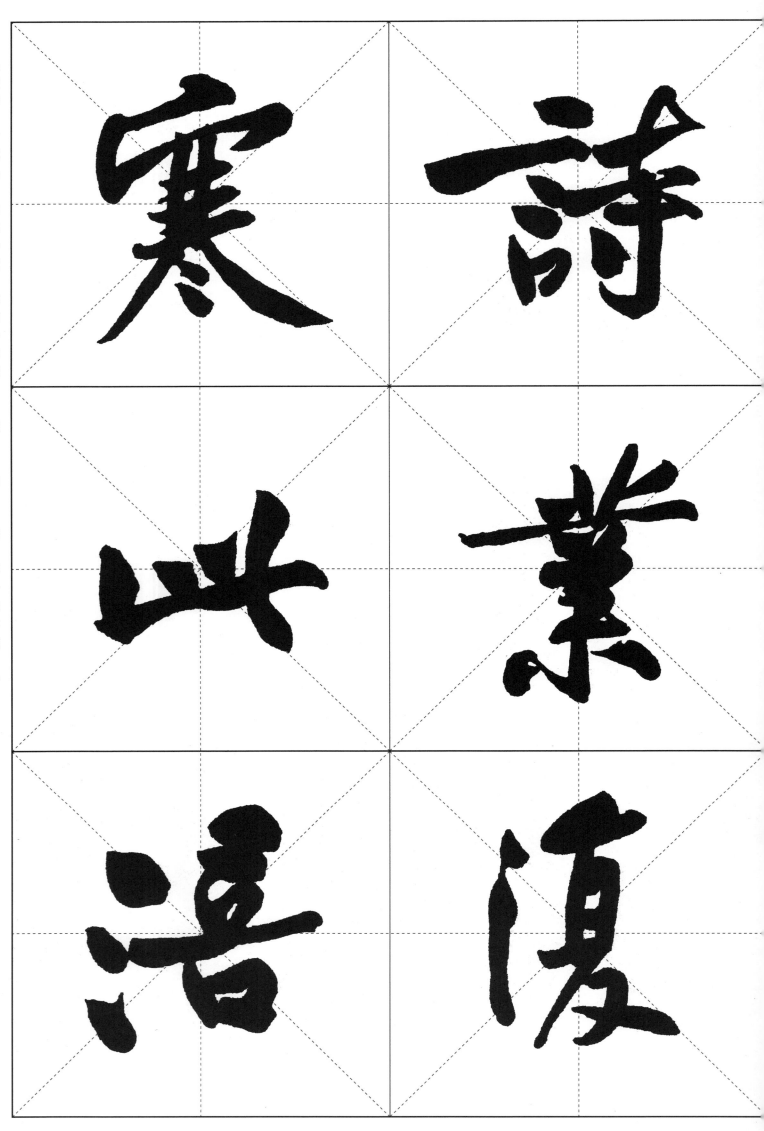

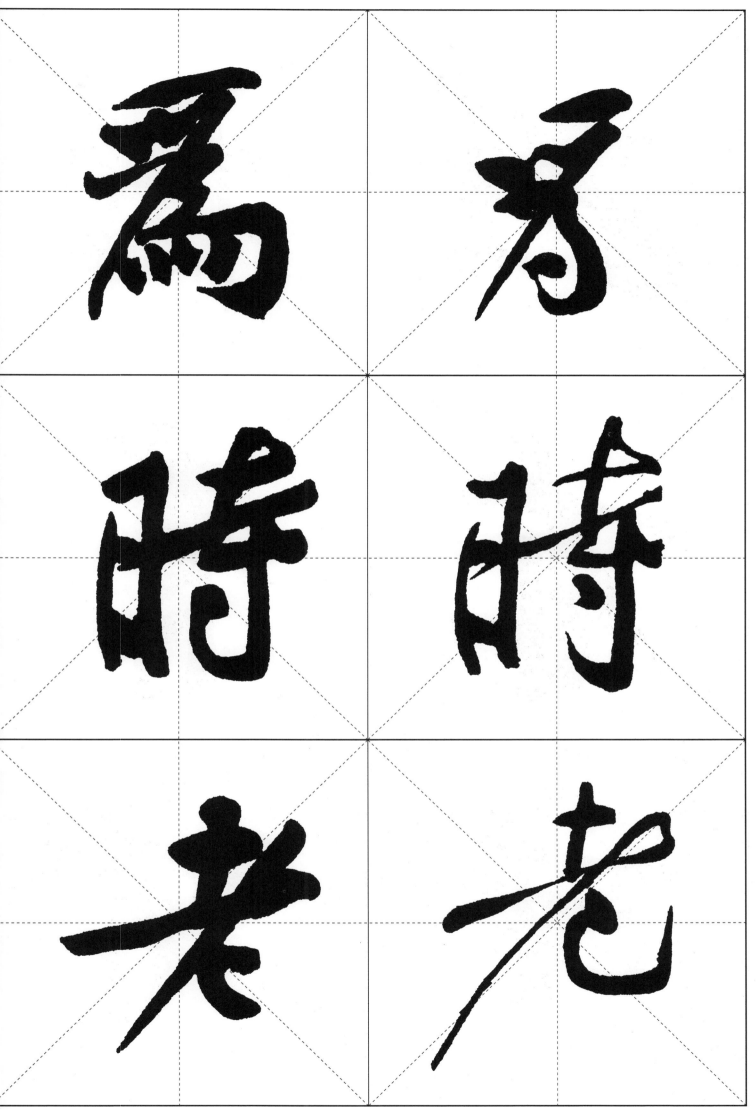

一幅作品里出现相同的字的时候，必须"字字意别，勿使雷同"。行书以变化多端为上，因此遇到相同的字要善于变化。

两个"为"字，一个写得近于楷书，没有省简任何一笔；另一个则近于草书，化减了很多笔画，下面四点只作一点。

两个"时"字，用笔轻重不一样，左边稍重，笔画粗，右边稍轻，笔画细；再看两字的空白处，显然是一疏一密。

两个"老"字也是有轻重之别，左边的"老"字粗重，横画舒展，竖弯钩收敛，并且较为简练。右边的"老"字笔画细，撇舒展，为主笔，竖弯钩保持原状。

左边的"于"字一笔写完，笔不离纸，全为连笔，右边的"于"字笔画有连有断，有较强的敧侧姿态。

两个"有"字，左边的横画、撇画都较长，右边的较短，整字取长形，并把竖钩的钩省掉。

"诸"字变化比较明显，左边的"诸"字言字旁连笔较多，"者"字舒张撇画，插入"言"字下面的空处；右边的"诸"字言字旁没有连笔，首点化作短横，"者"字的撇不舒张。

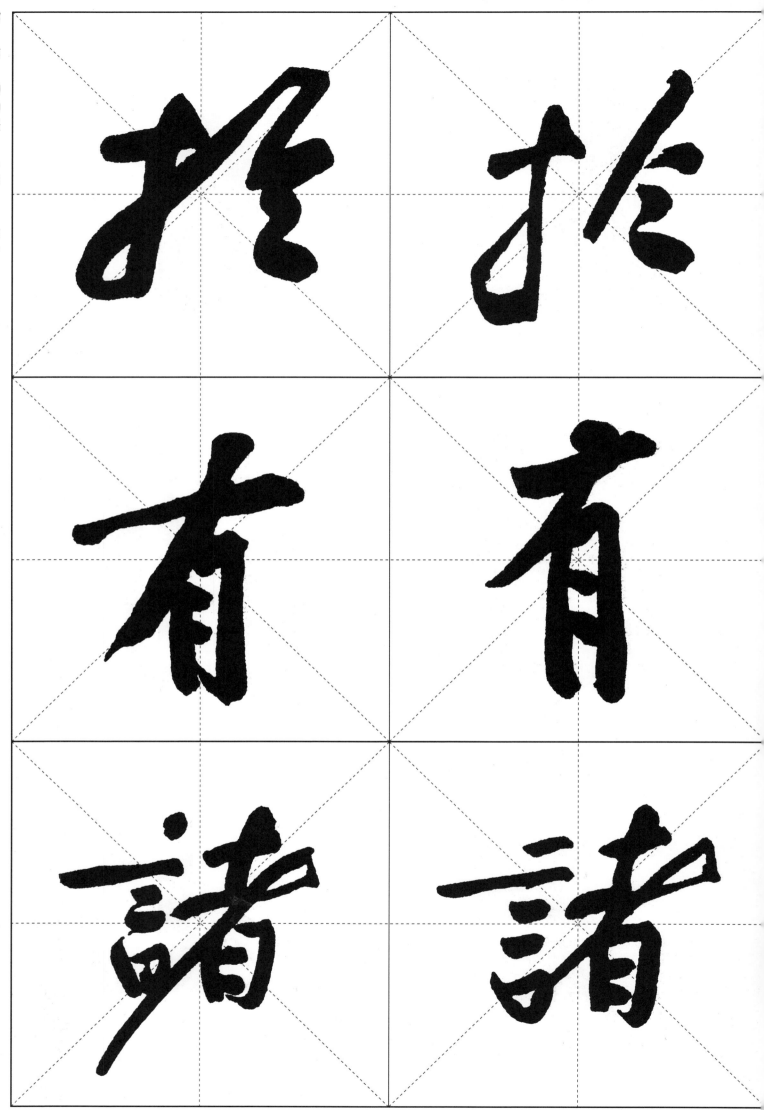

◎ 书法大字谱

黄庭坚《寒食诗跋》

行书技法详解

主编 陆有珠 编著 杨世全 方祥勇

广西美术出版社

神
曜
根

祠
鳴
枚

張
説
孛

篋
纏
觴